MOTS ET IMAGES

Photos de Sébastien GAILLARD

et

citations poétiques de Dominique GAILLARD

http://www.copyrightdepot.com/cd77/00055493.htm

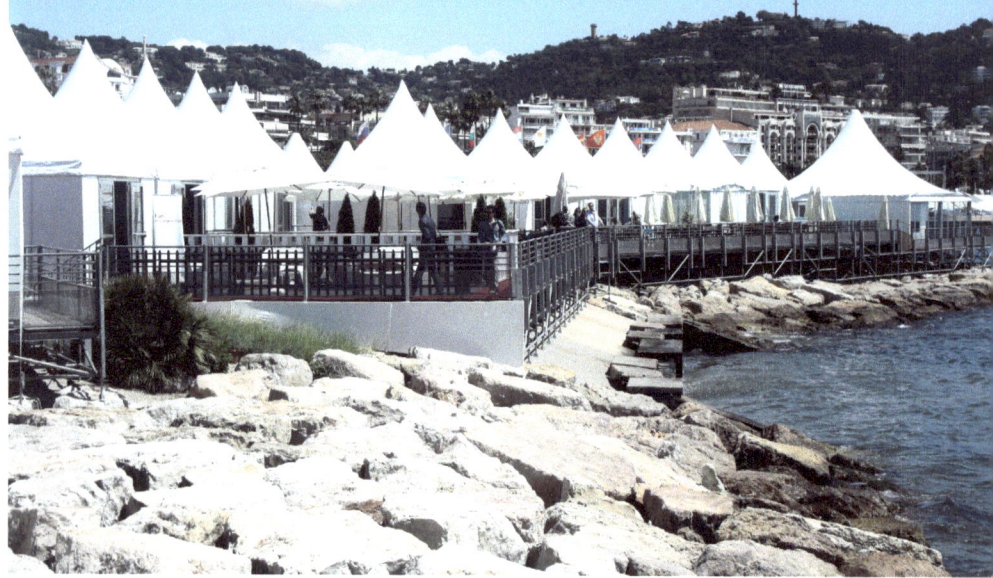

Les chapiteaux aux couleurs blanches immaculées s'entrecroisent avec les rochers et la mer pour réaliser l'importance de l'instant présent.

Majestueux bateaux, conformez-vous à ne faire qu'un avec l'ordre cosmique.

Le blanc, le rouge, le bleu, se confondent
pour réaliser un paysage inachevé.

Palmiers, hommes et femmes se rencontrent pour innover la vie.

Ta coupole s'élève, les immeubles t'encerclent pour te protéger.

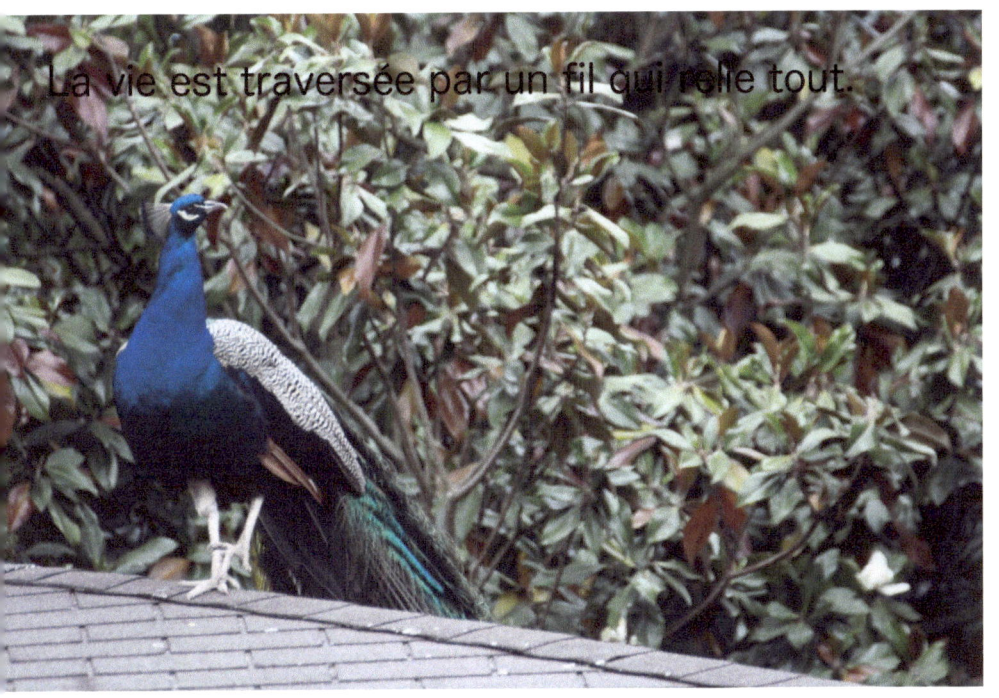

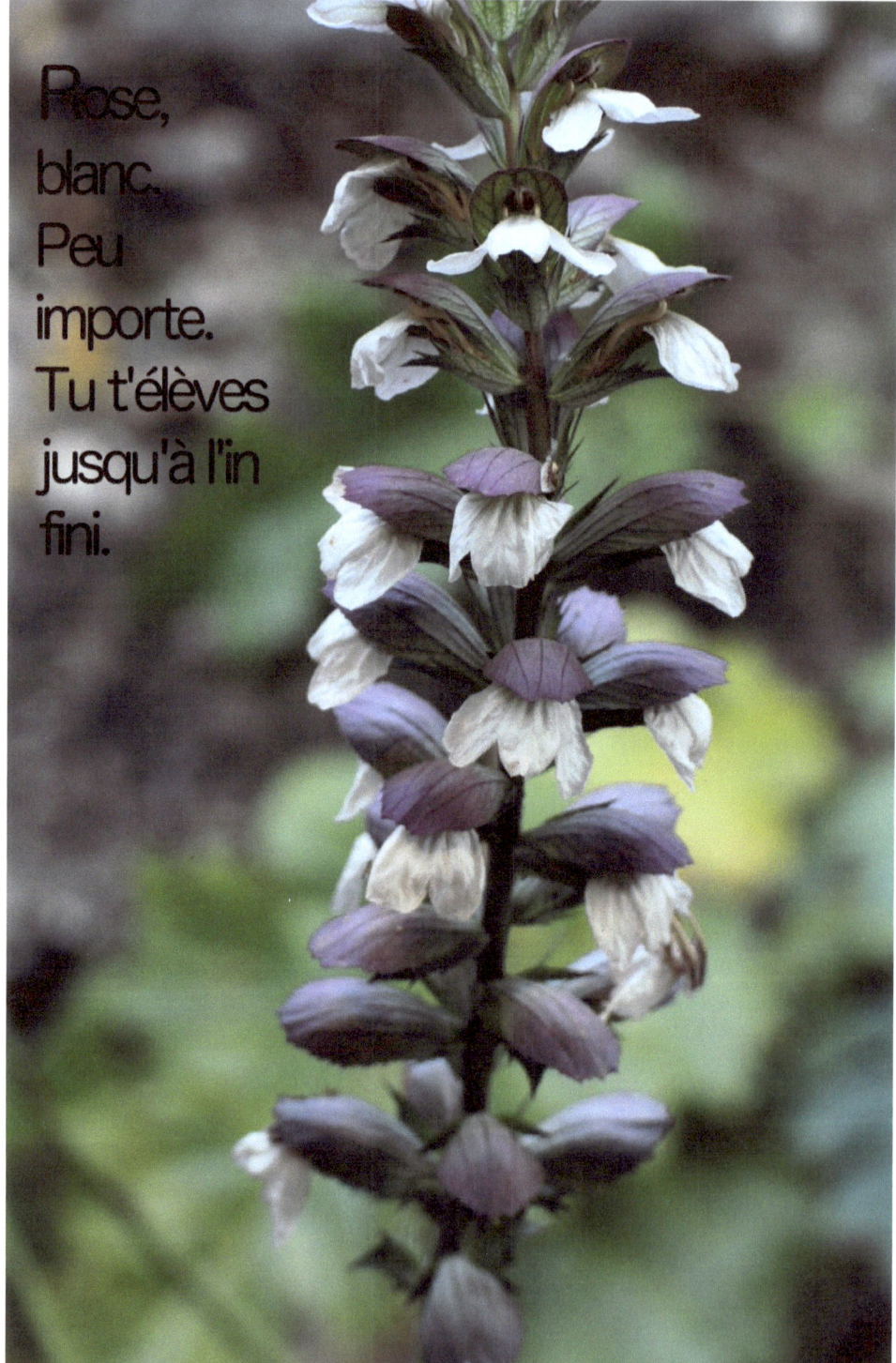

Rose, blanc. Peu importe. Tu t'élèves jusqu'à l'in fini.

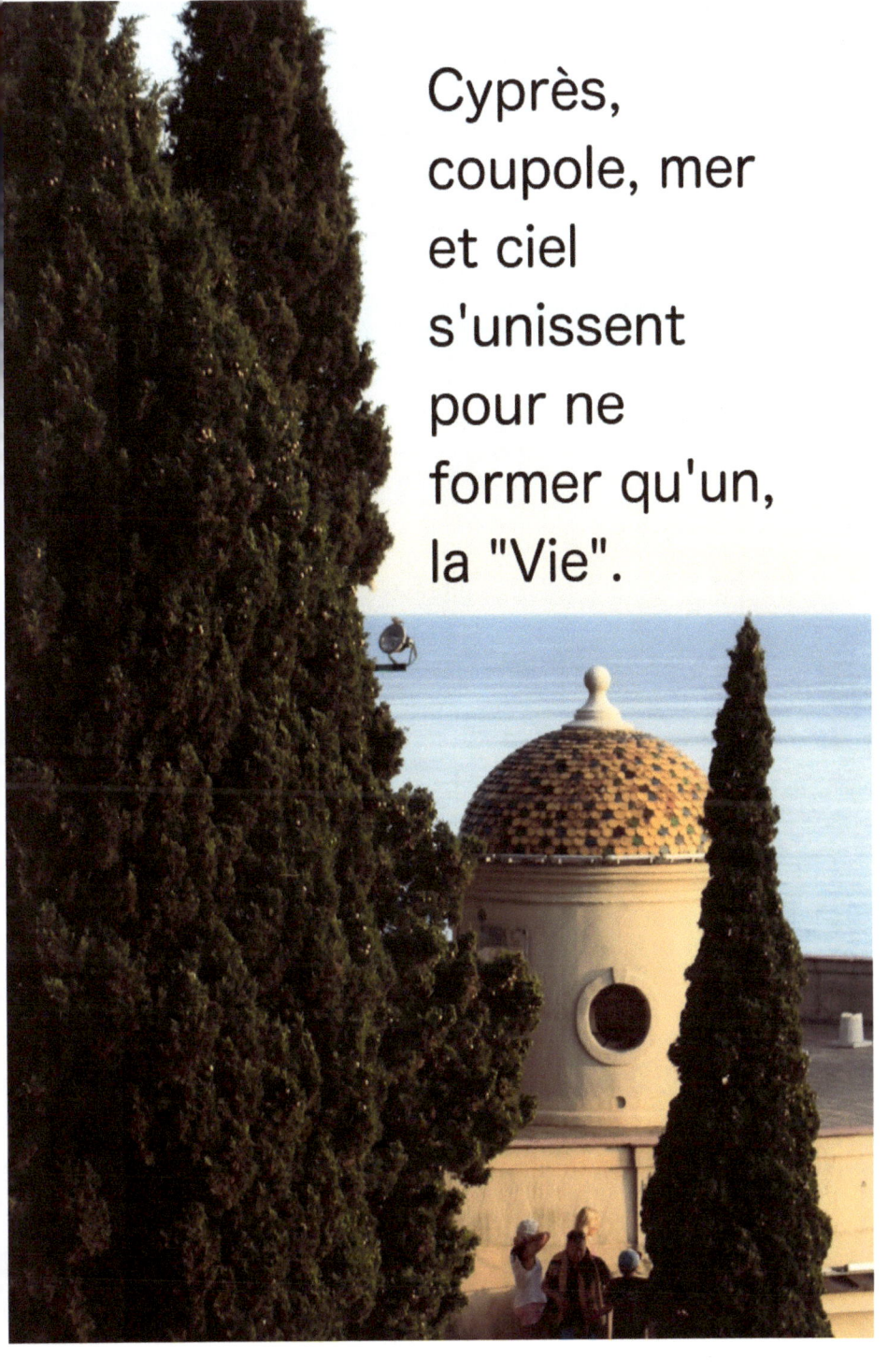

Cyprès, coupole, mer et ciel s'unissent pour ne former qu'un, la "Vie".

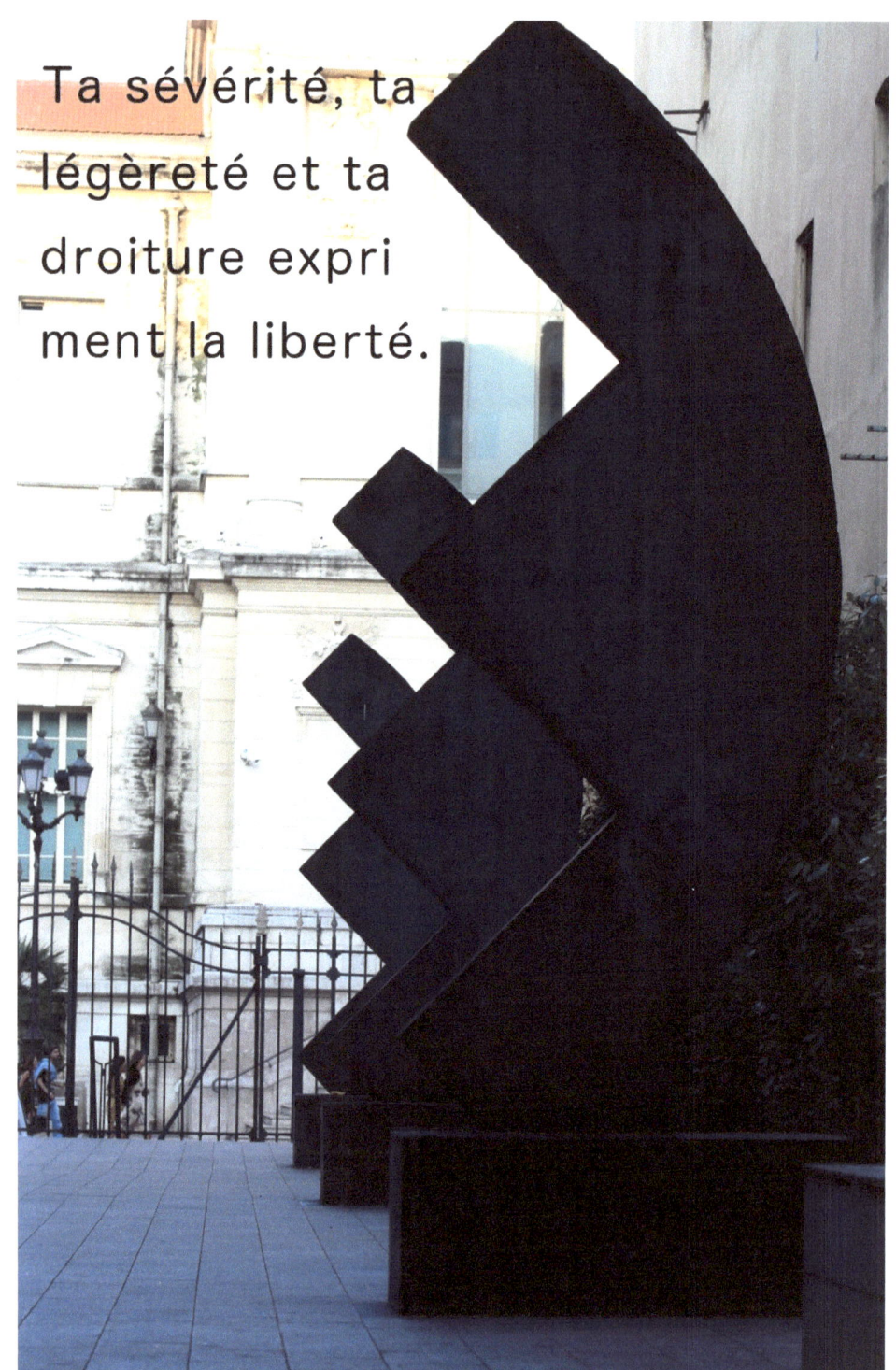

Ta sévérité, ta légèreté et ta droiture expriment la liberté.

Tout est cosmos, espace et temps.

La nature est grande, le ciel est grand, l'Homme est grand.

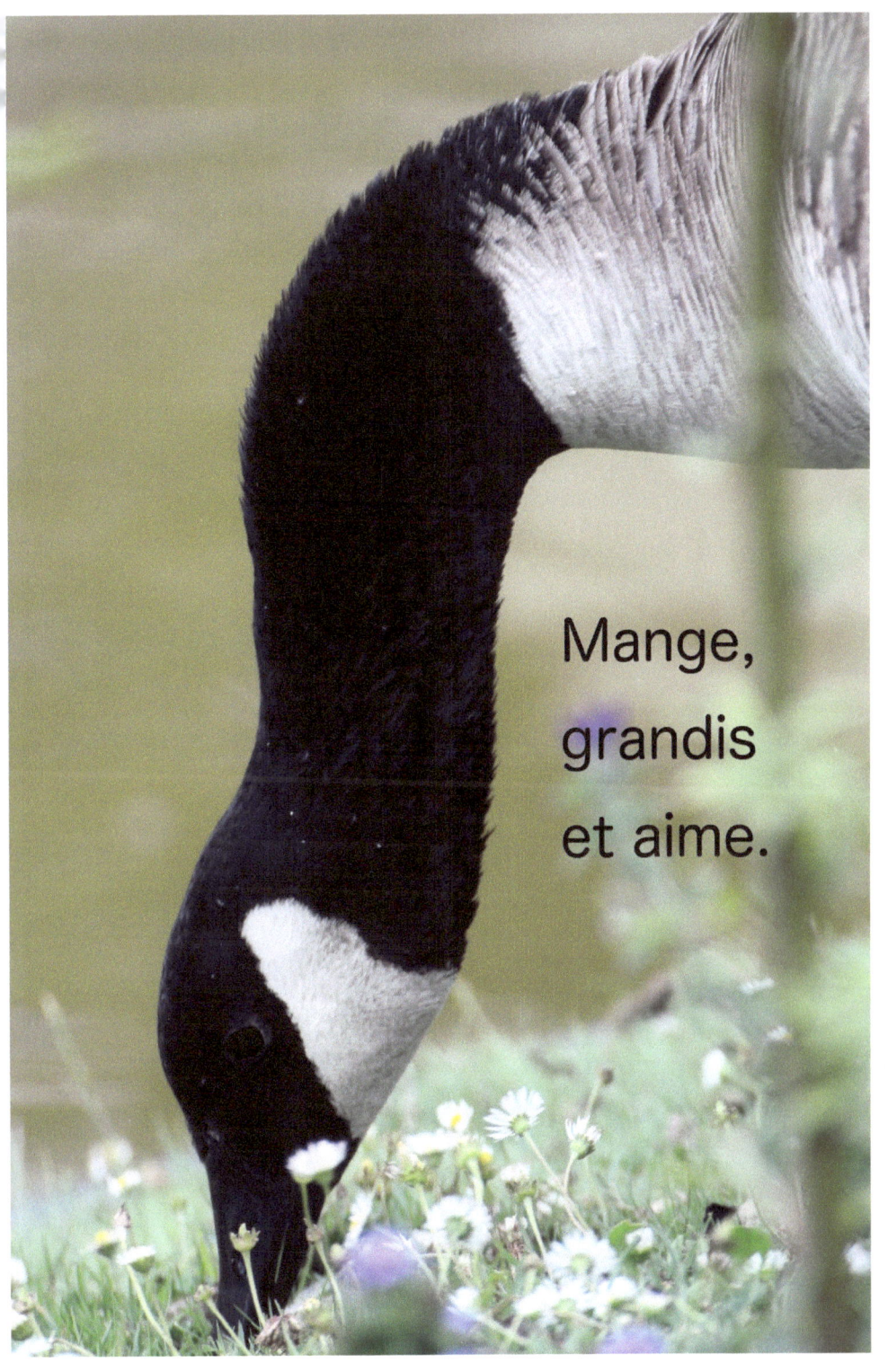

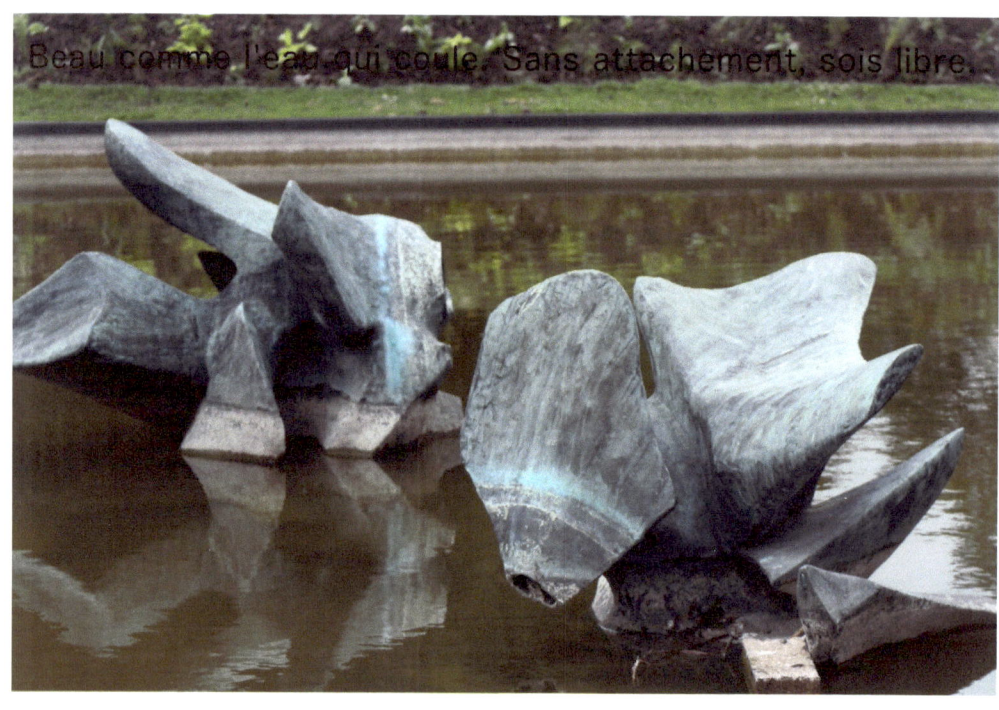
Beau comme l'eau qui coule. Sans attachement, sois libre.

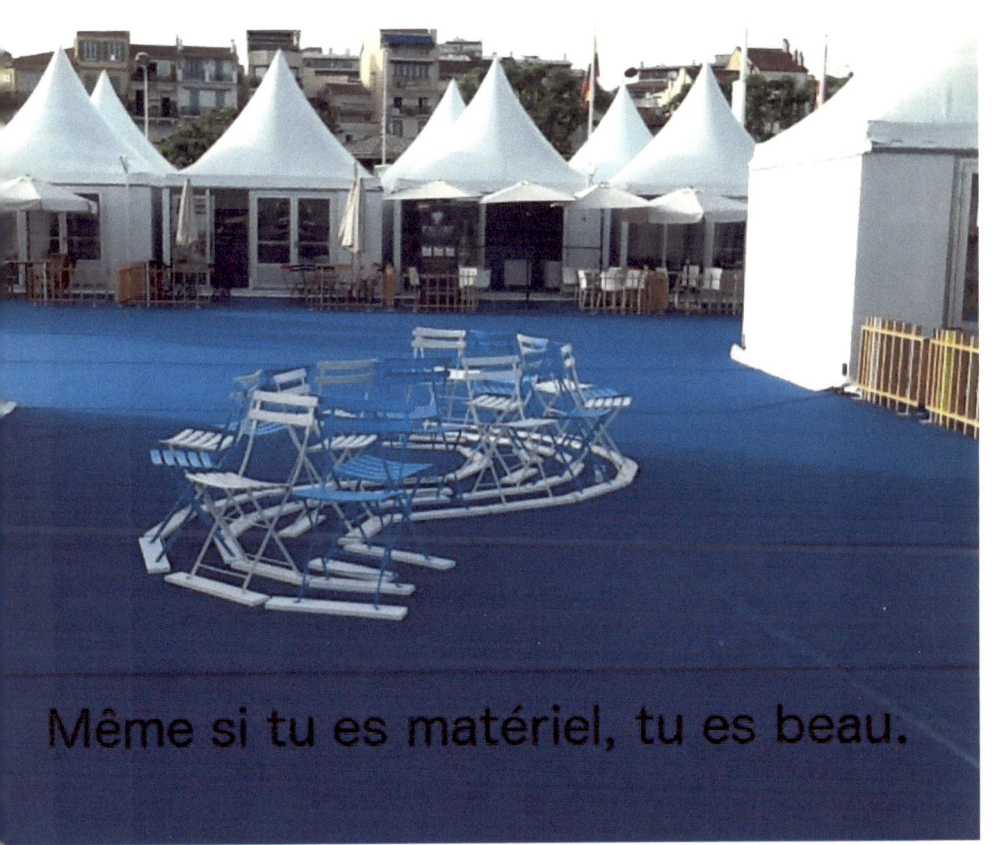

Même si tu es matériel, tu es beau.

Pousse, crée comme la source de mon esprit.

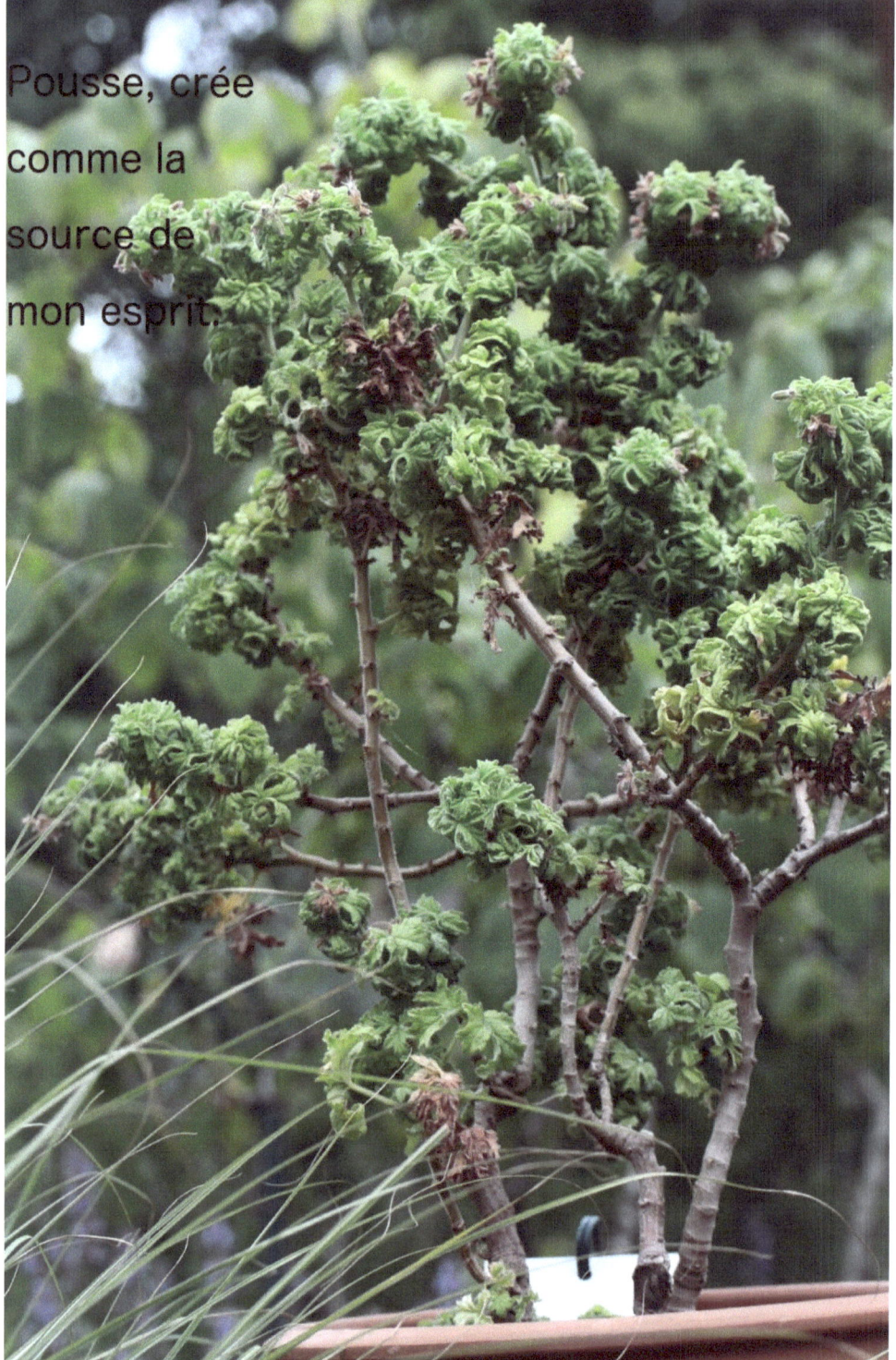

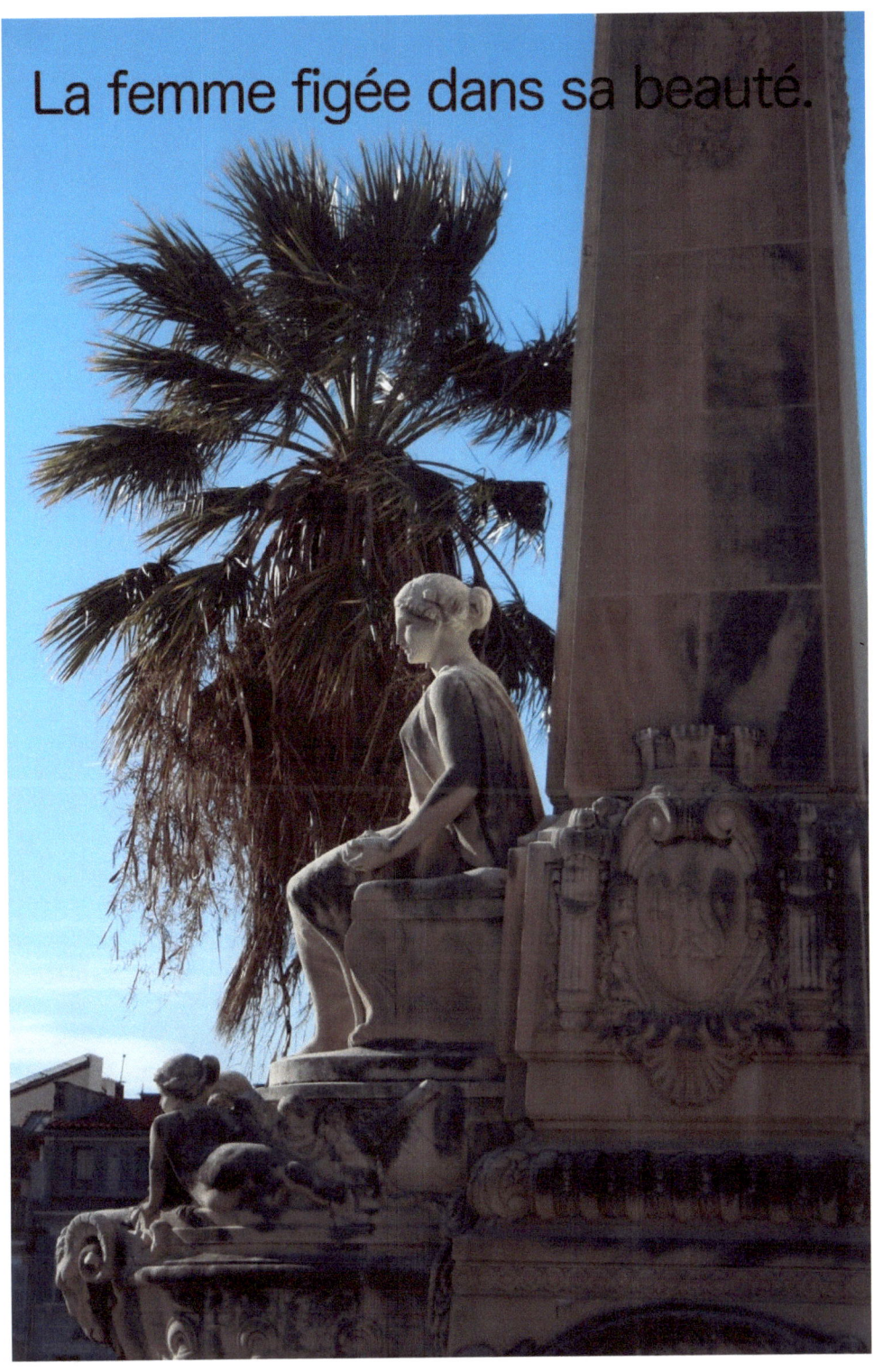
La femme figée dans sa beauté.

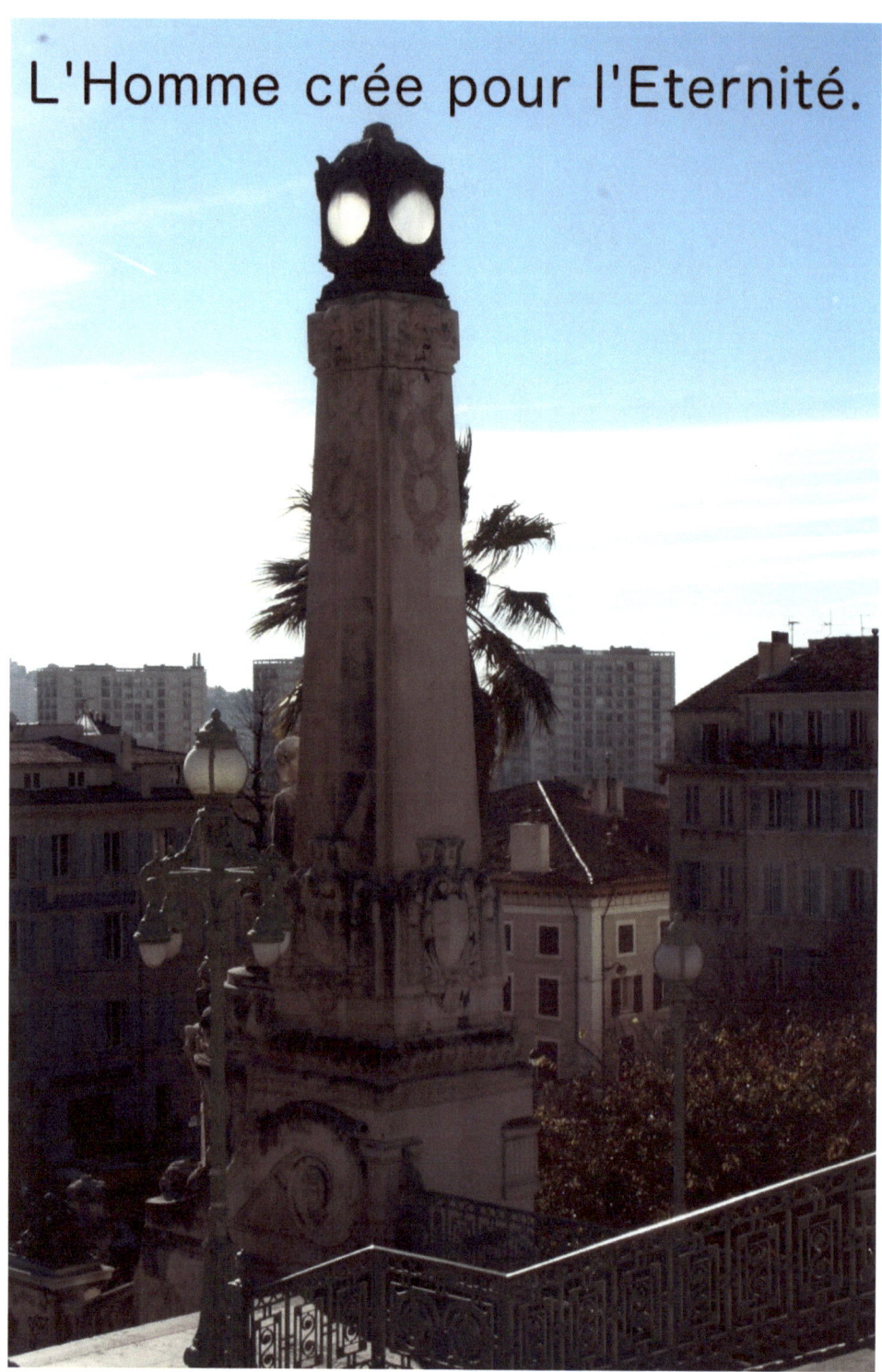

L'Homme crée pour l'Eternité.

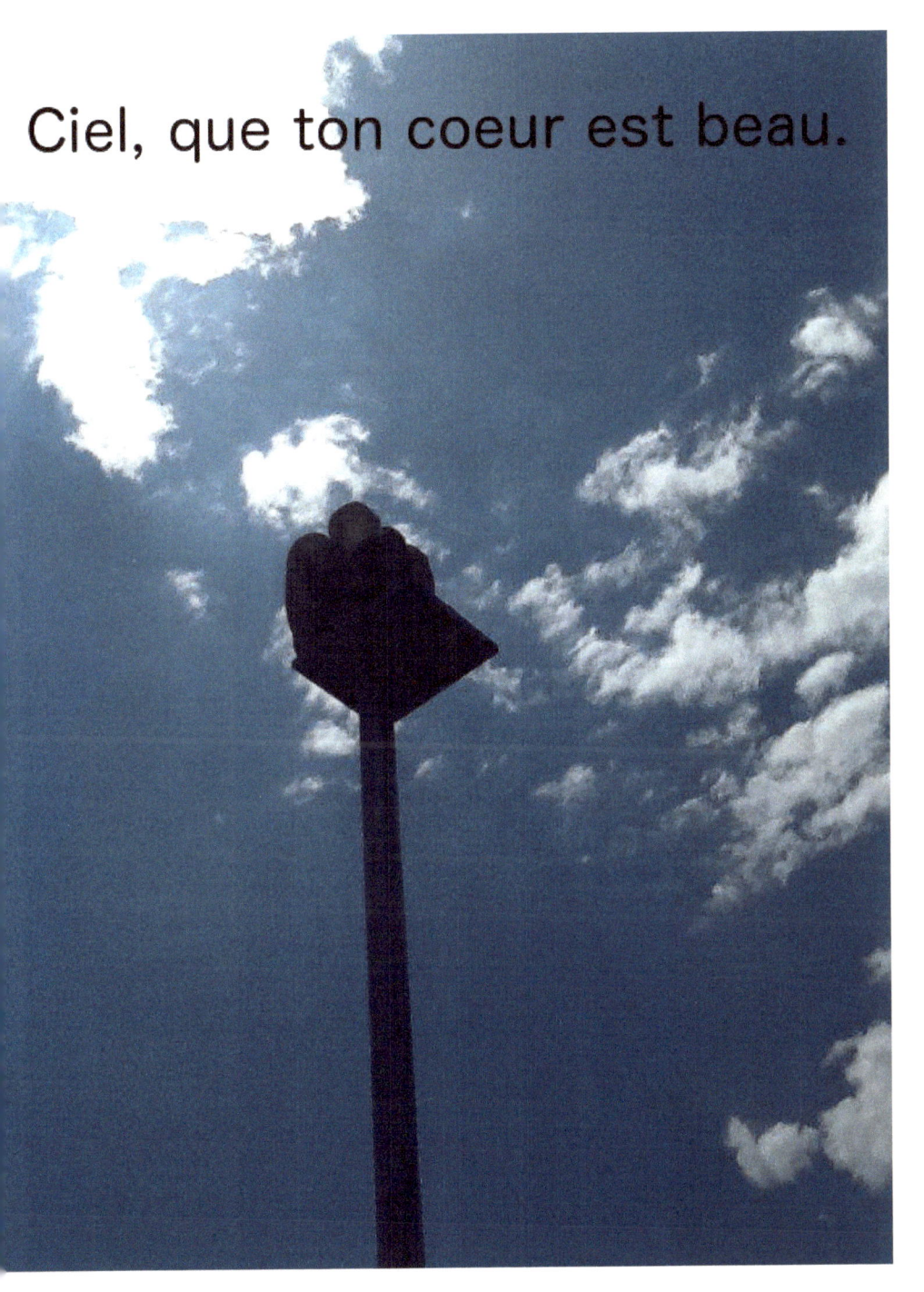

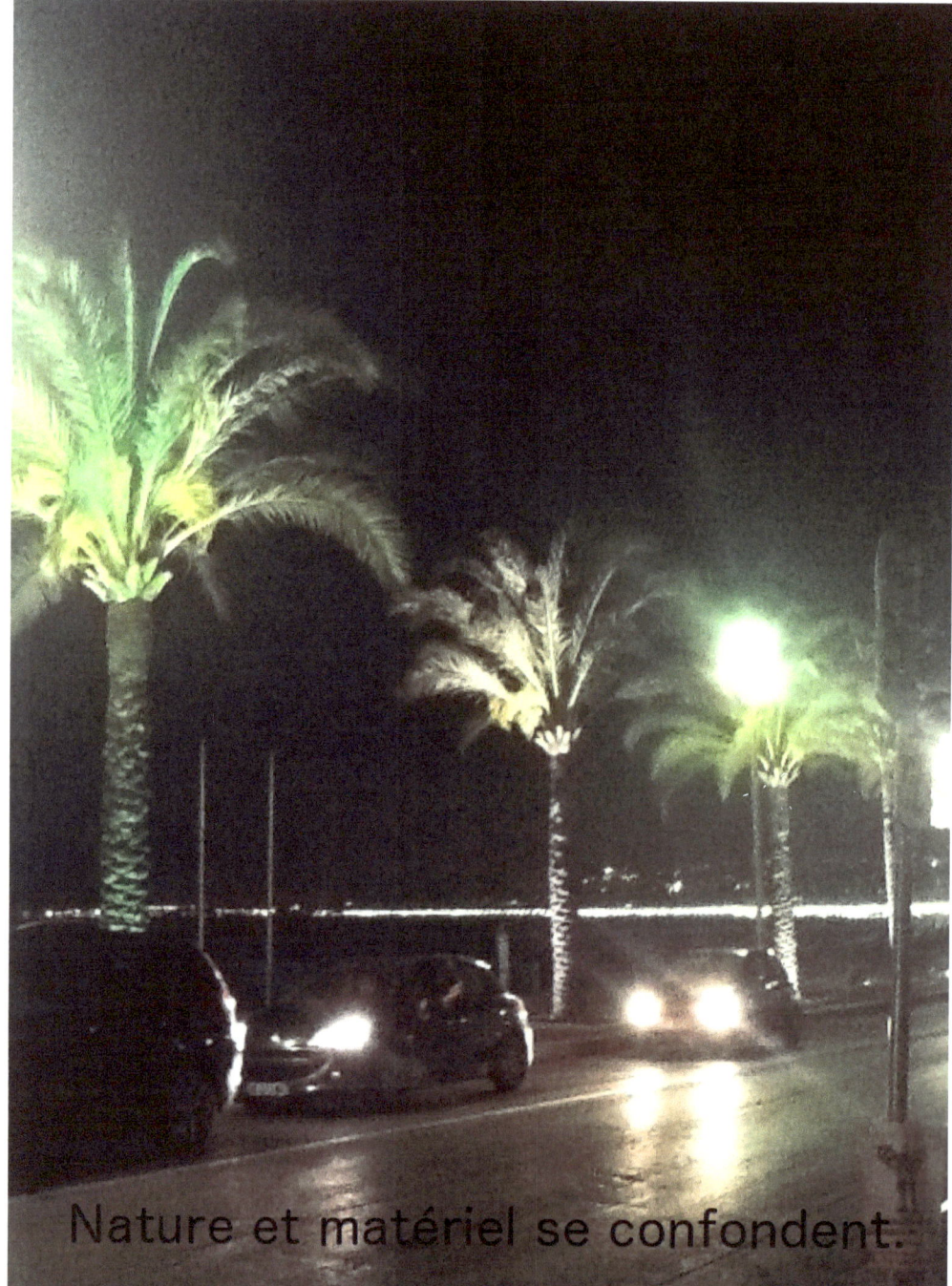

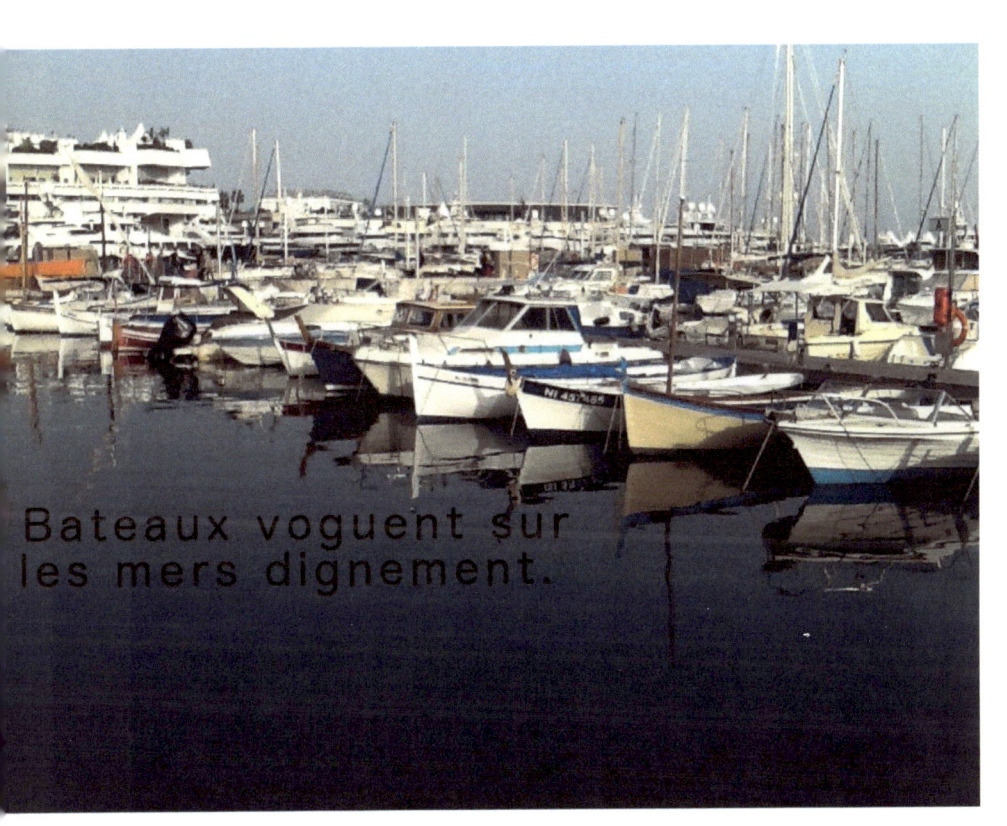

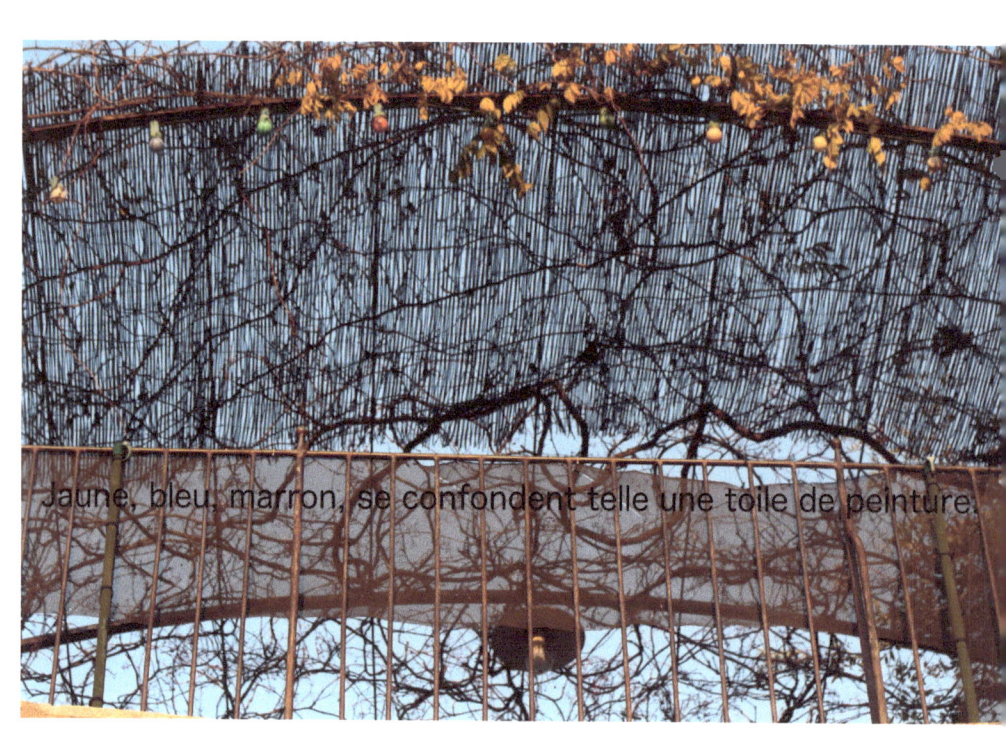
Jaune, bleu, marron, se confondent telle une toile de peinture.

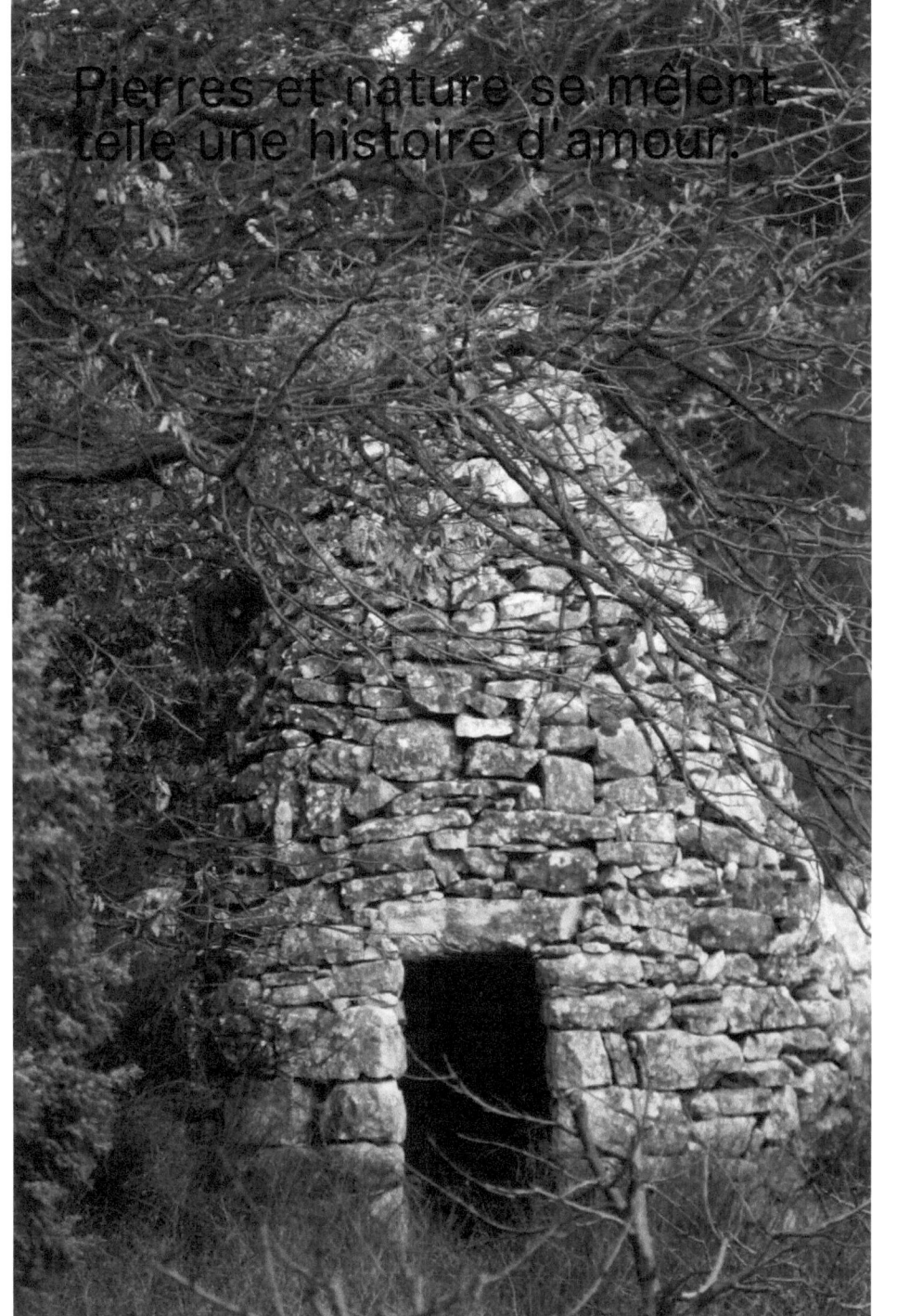
Pierres et nature se mêlent telle une histoire d'amour.

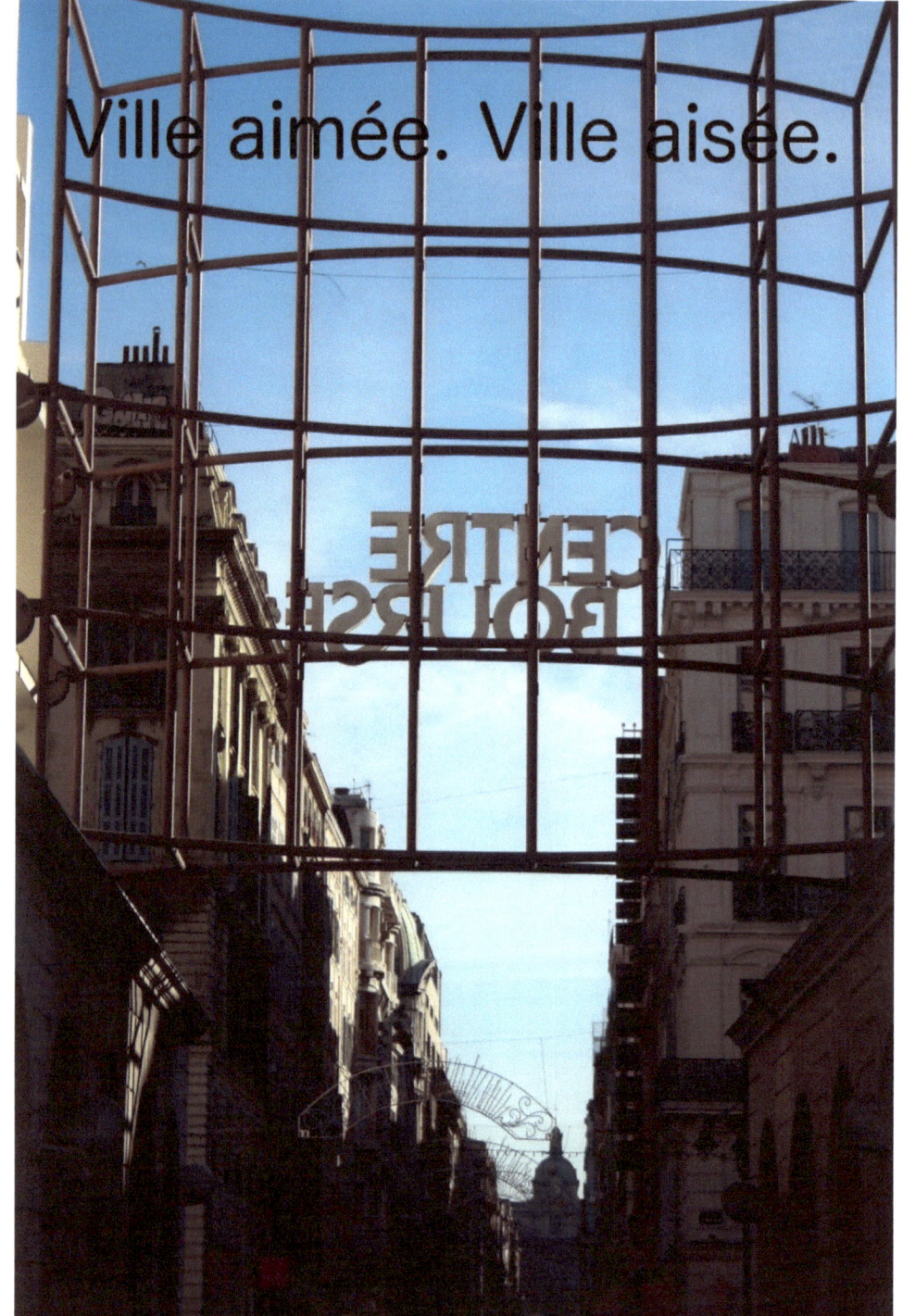

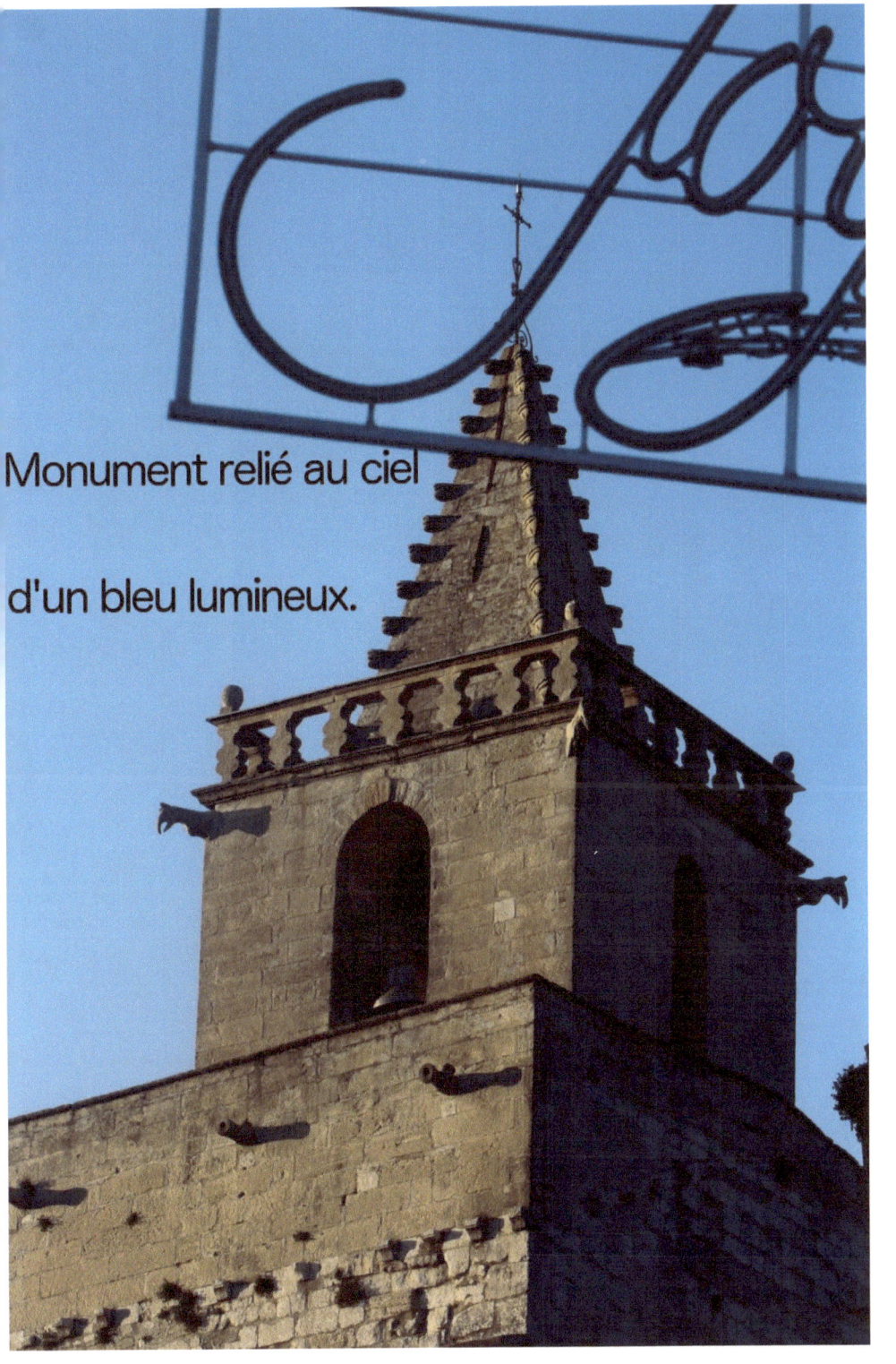

Monument relié au ciel

d'un bleu lumineux.

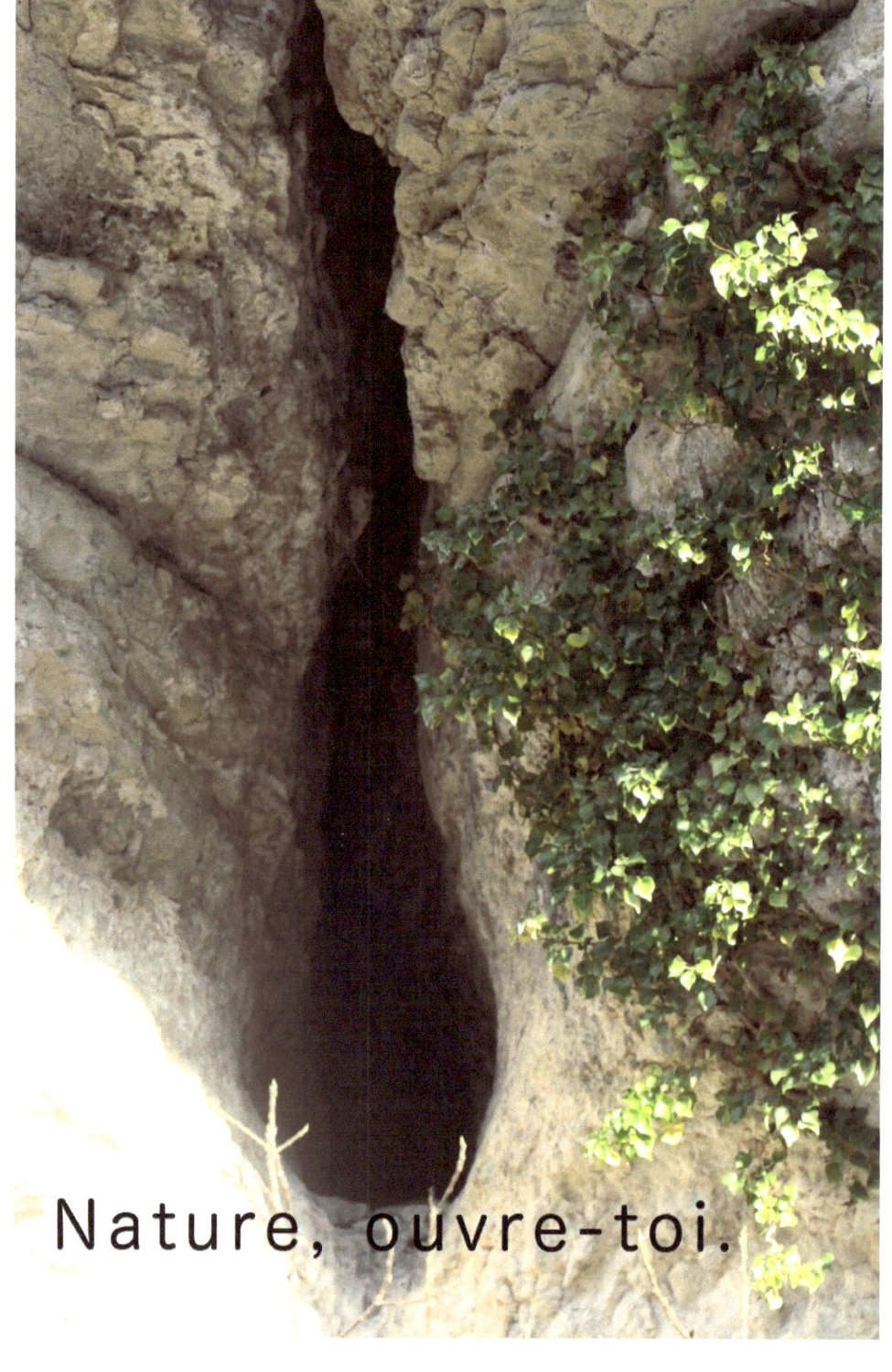

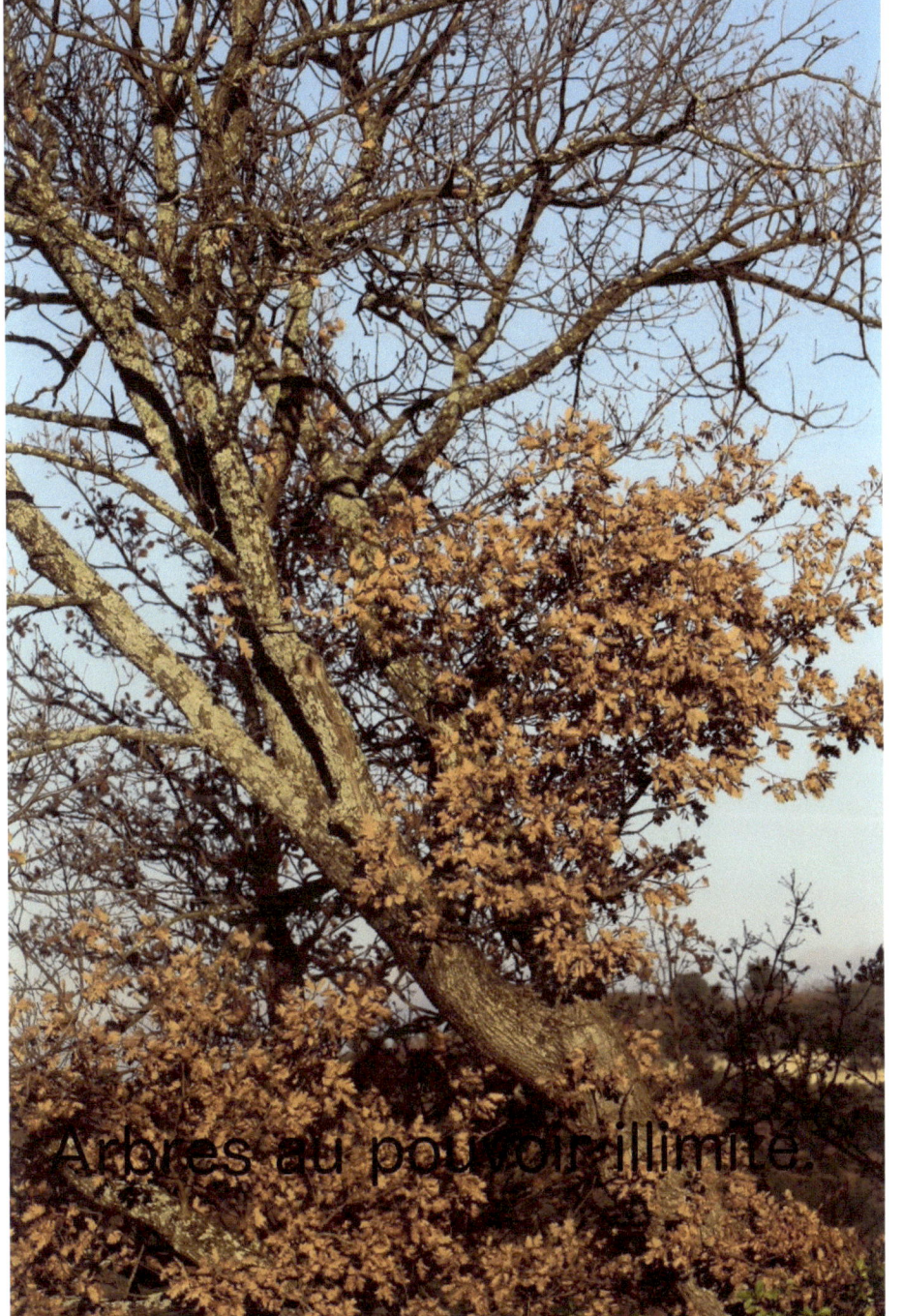
Arbres au pouvoir illimité.

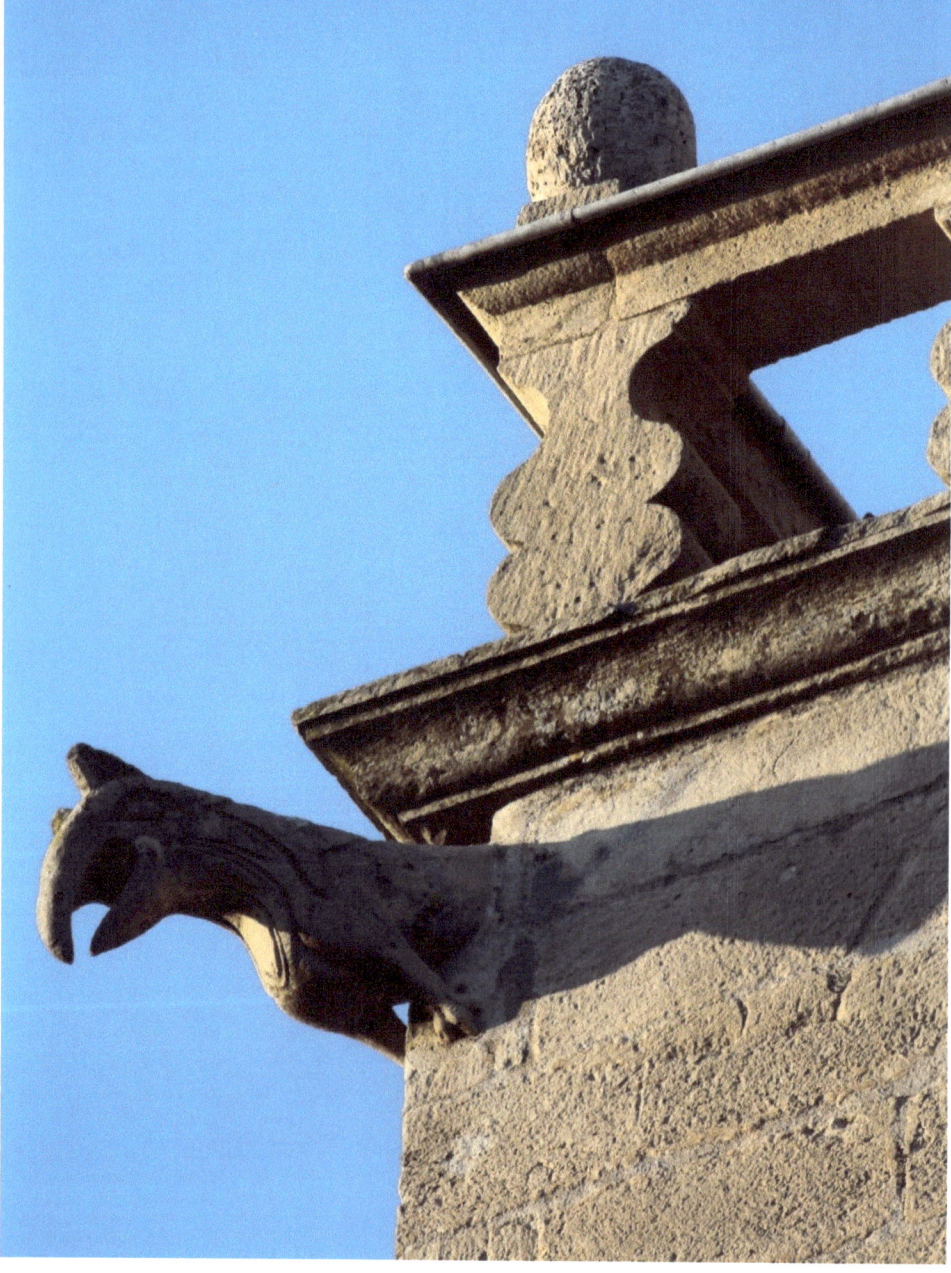

Arbres tels des piliers de l'univers.

La vertu et l'harmonie poussent en chacun de nous.

Nature, tu m'émeus aux larmes par ta beauté.

Ta nature, ton pouvoir, relient ciel et terre.

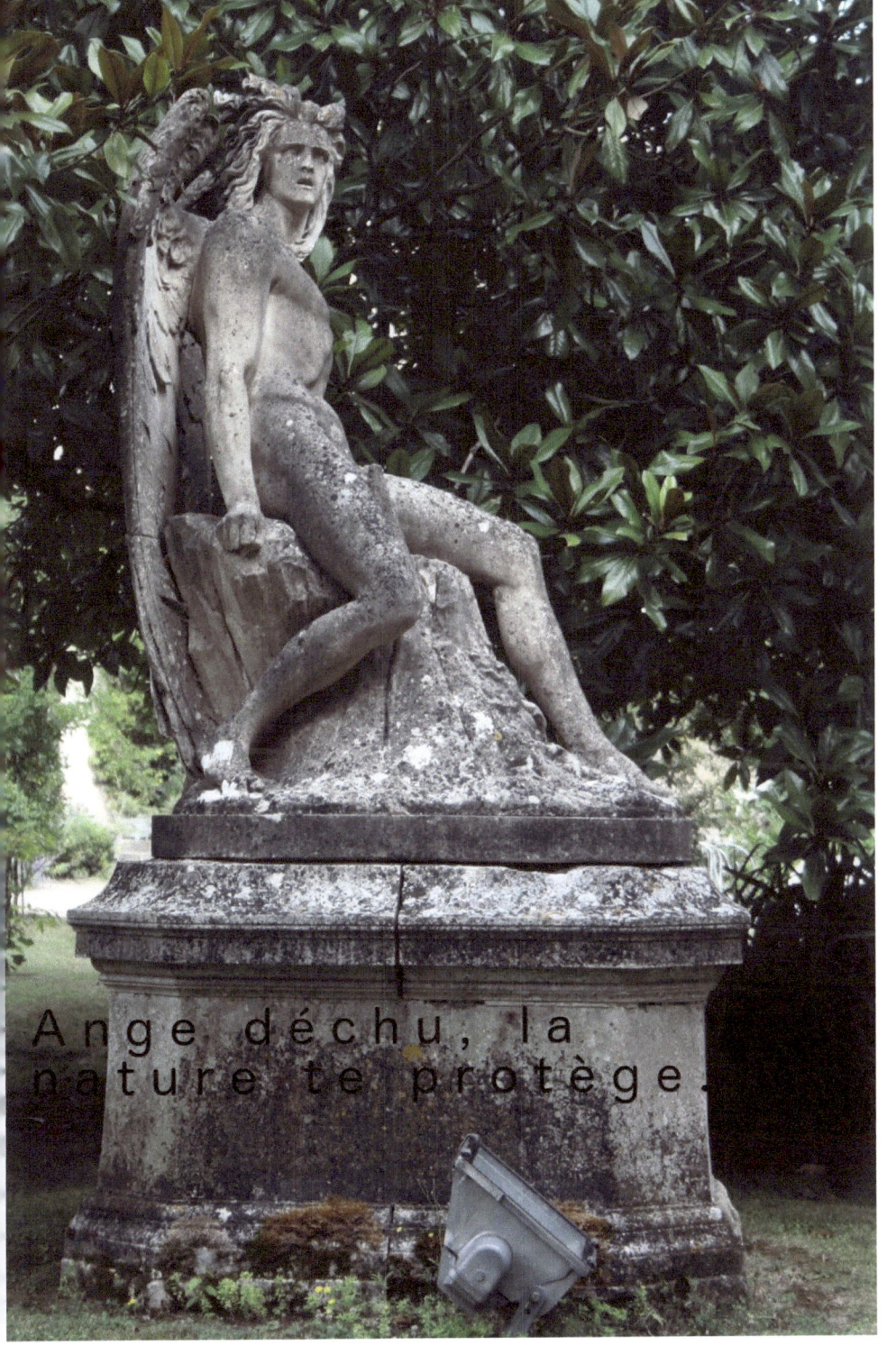

Ange déchu, la nature te protège.

Ton regard et ta beauté envahissent le coeur.

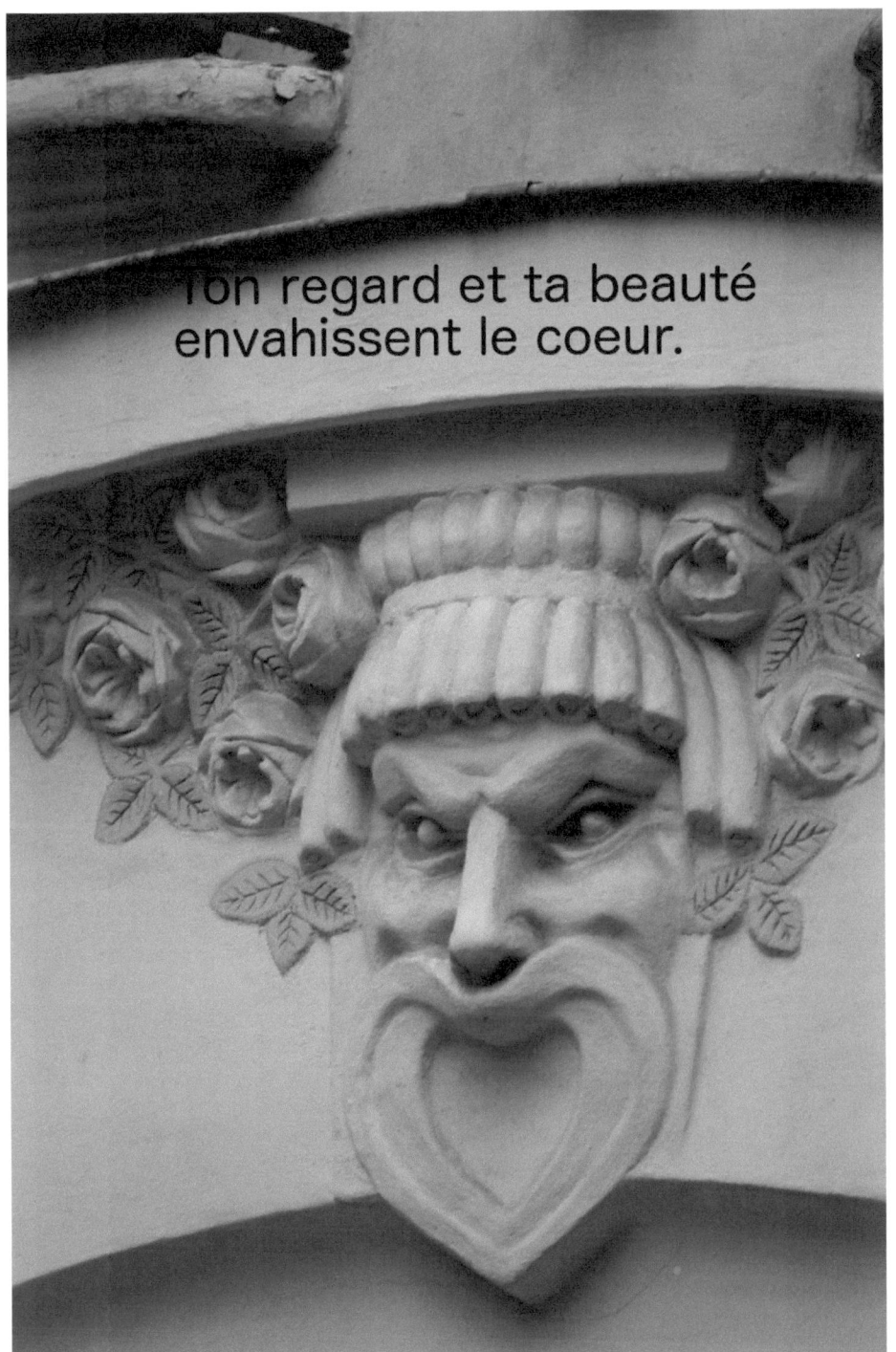

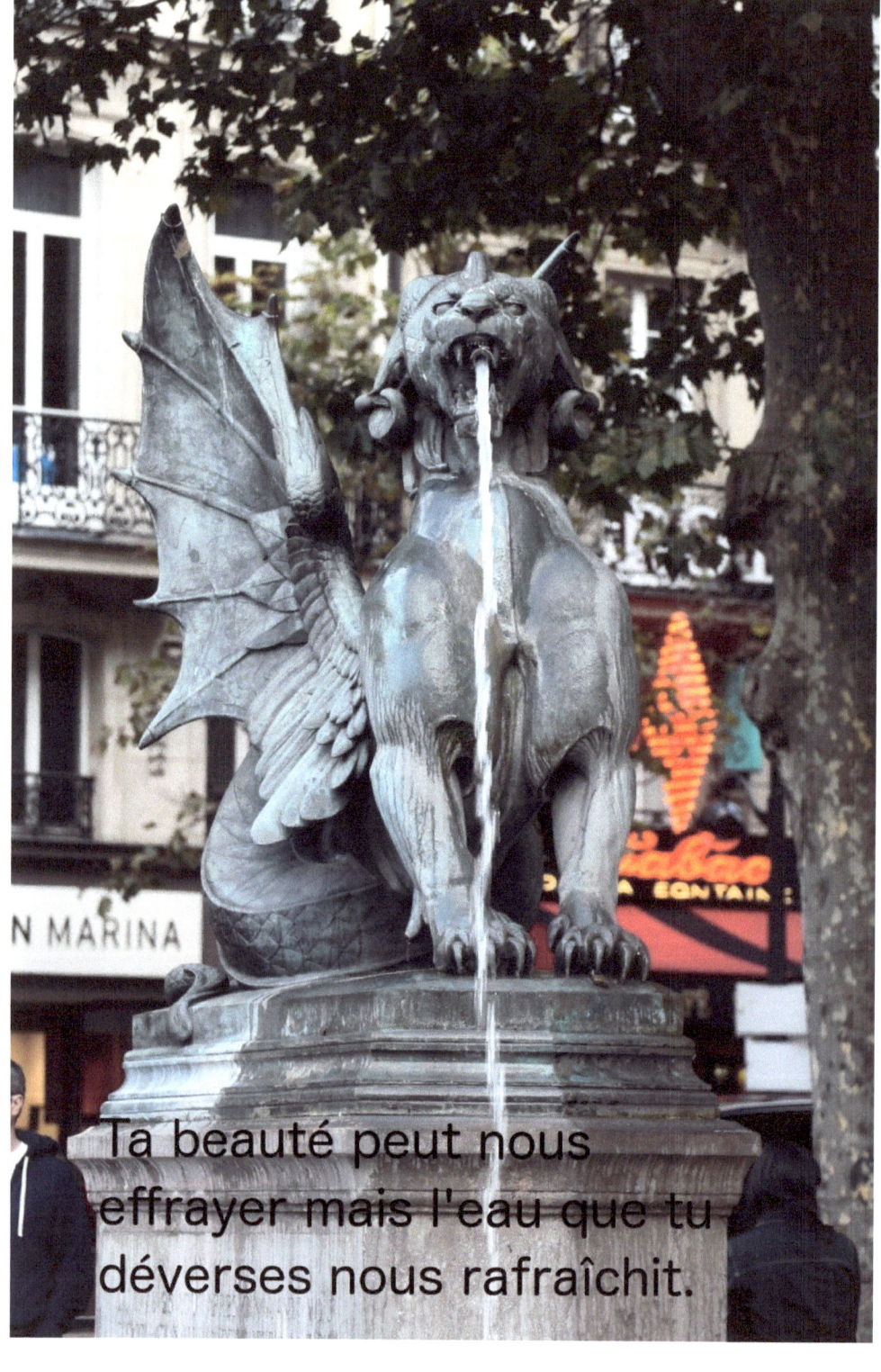
Ta beauté peut nous effrayer mais l'eau que tu déverses nous rafraîchit.

Ton infinie bonté veille sur nous.

Espace, médite sur les
profondeurs insondables.

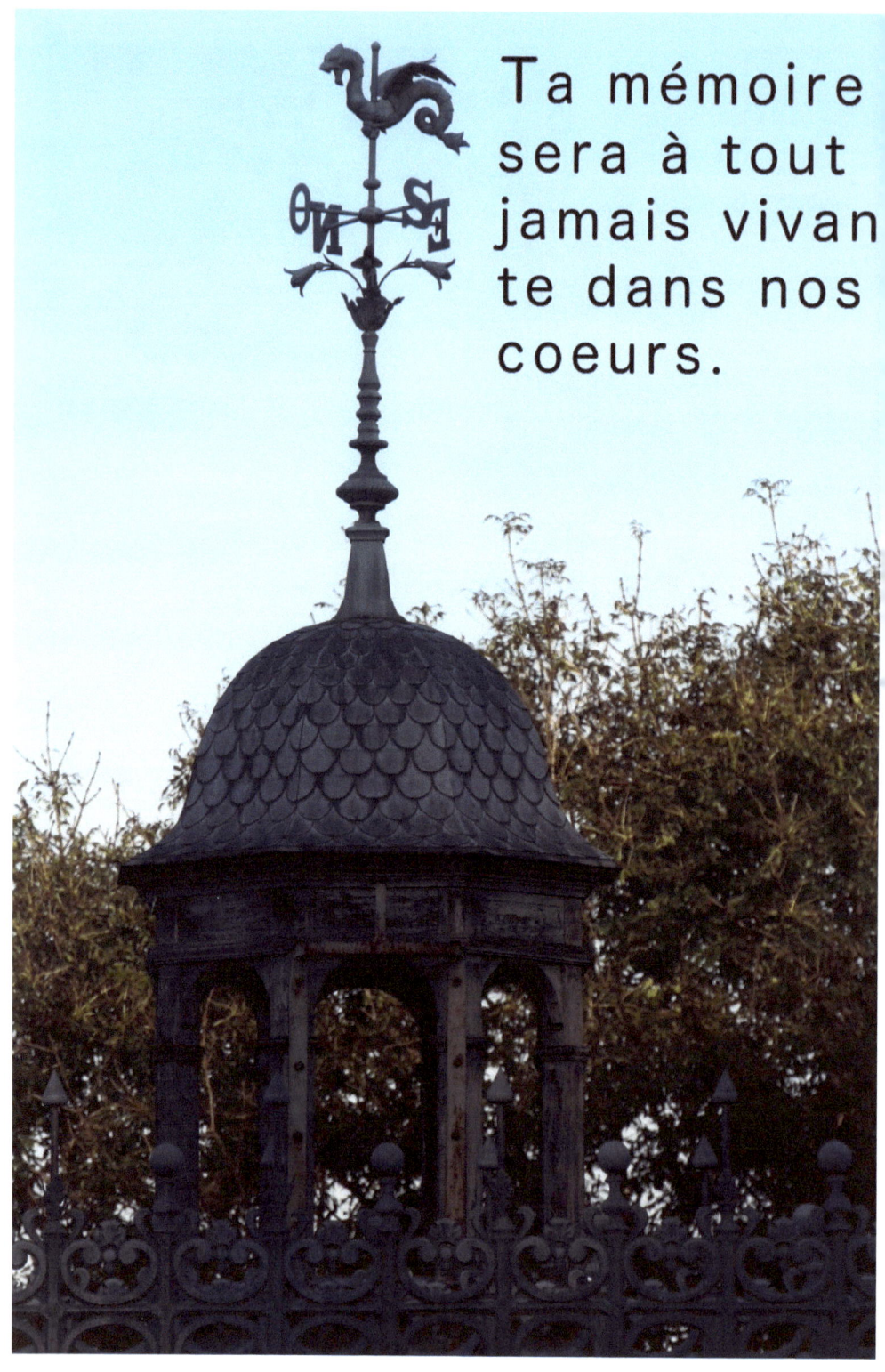

Ta mémoire sera à tout jamais vivante dans nos coeurs.

Embrasser cette diversité, c'est faire grandir cette richesse cosmique.

Nature, ta perfection est implacable.

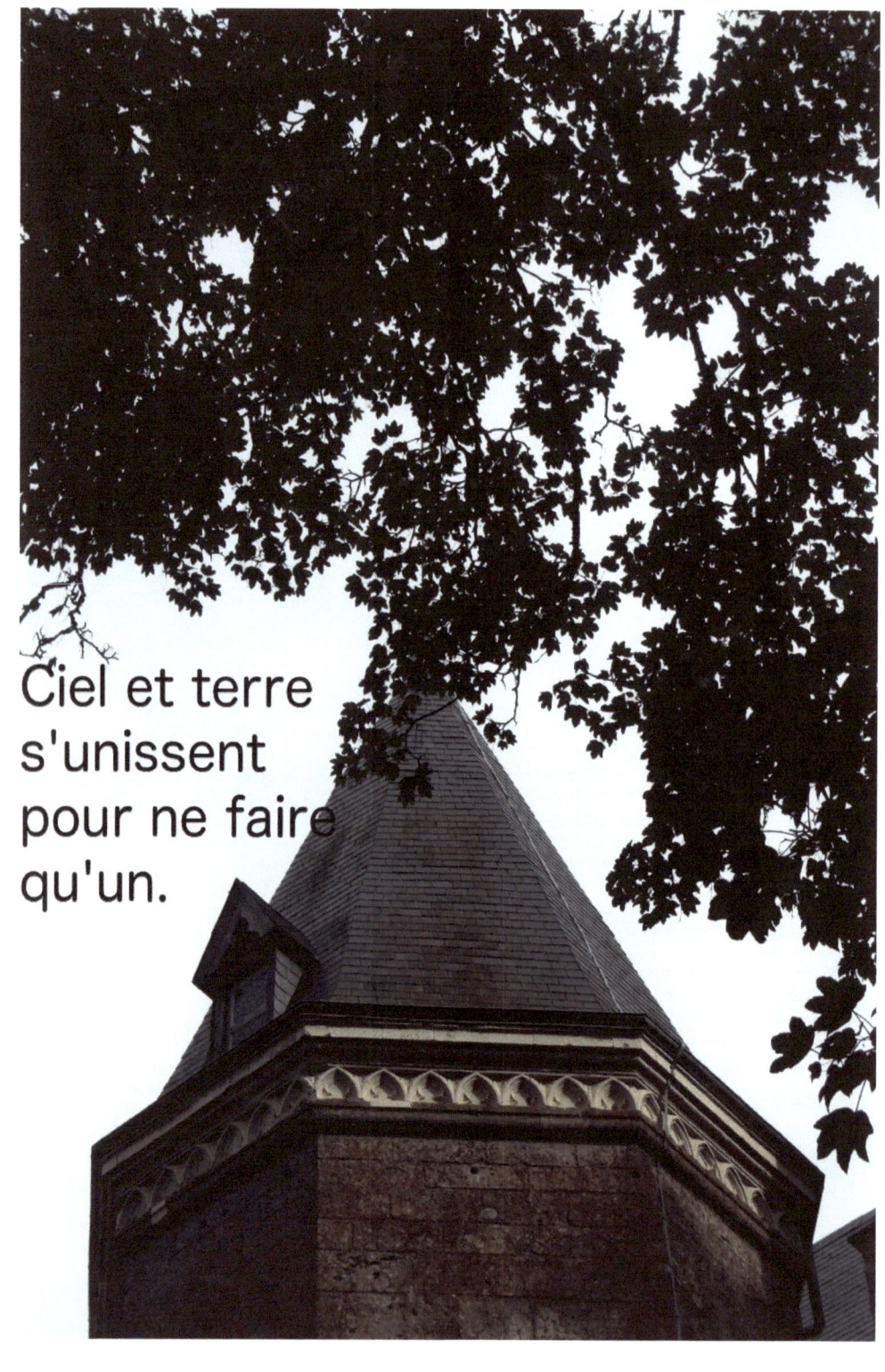

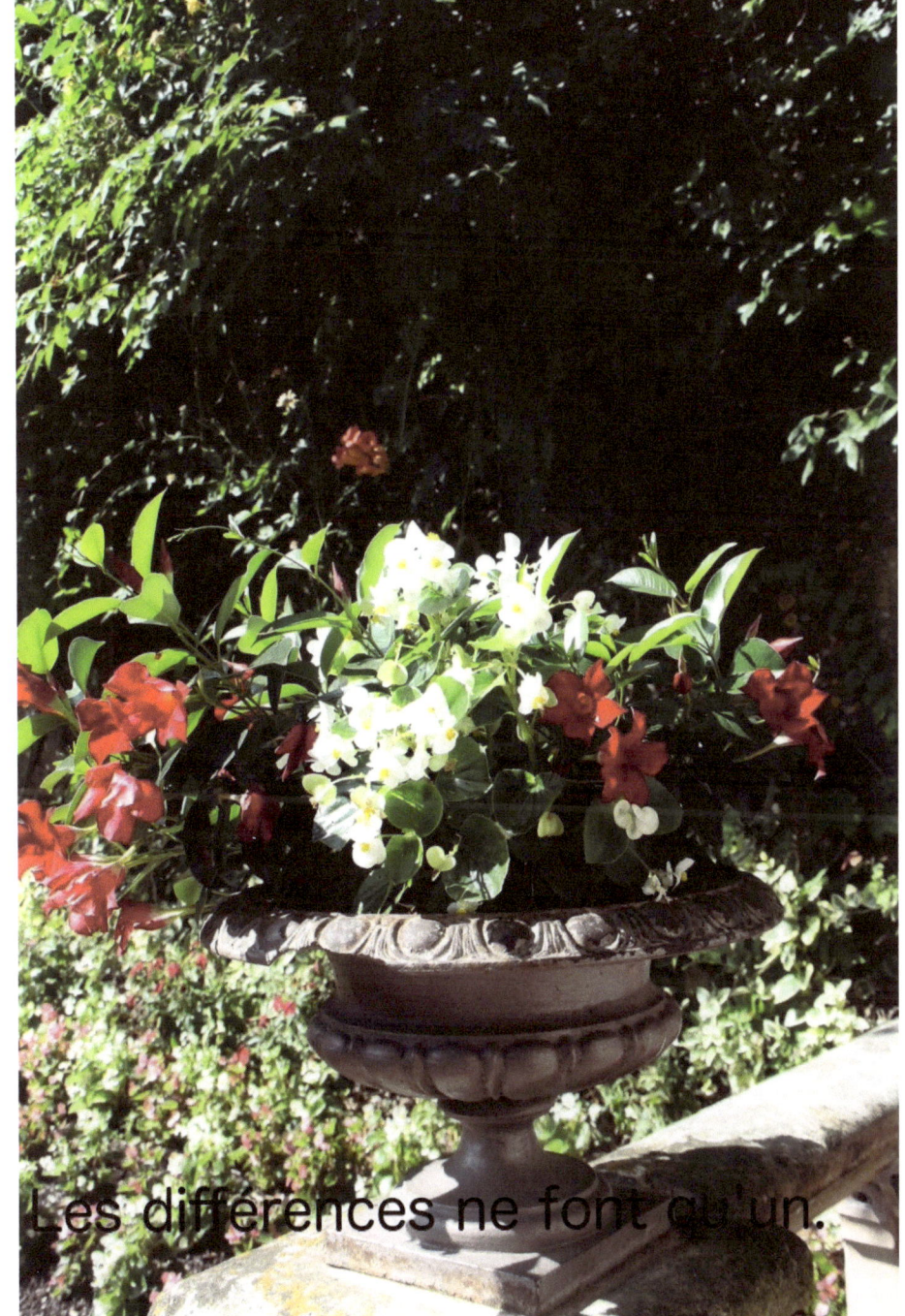
Les différences ne font qu'un.

Majestueux, large, carré, parfait.

Ta fraîcheur qui relie tout nous protège.

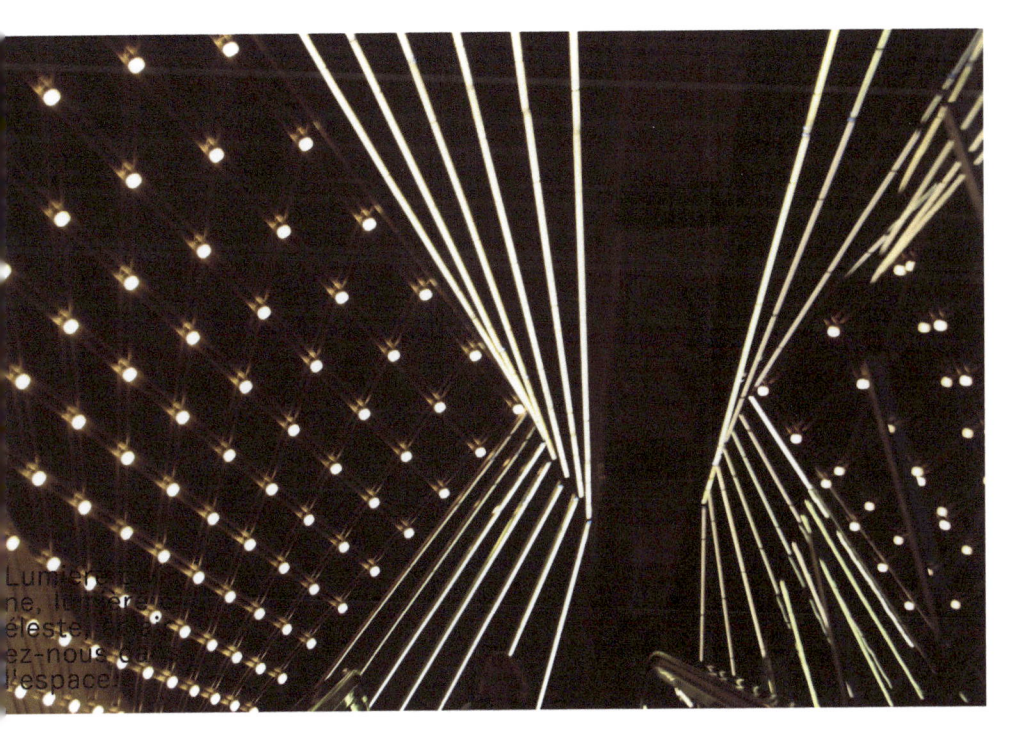

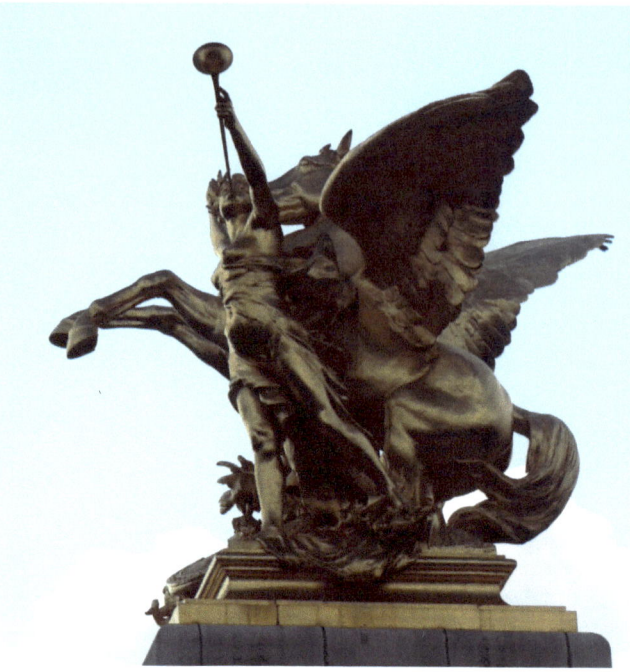

Chant, ange et ciel.
Tu nous éblouis par
ta beauté.

Arbres, bateaux, eau, reliés comme un vaste cosmos.

Tours qui s'élèvent dans le ciel, veillez sur nous.

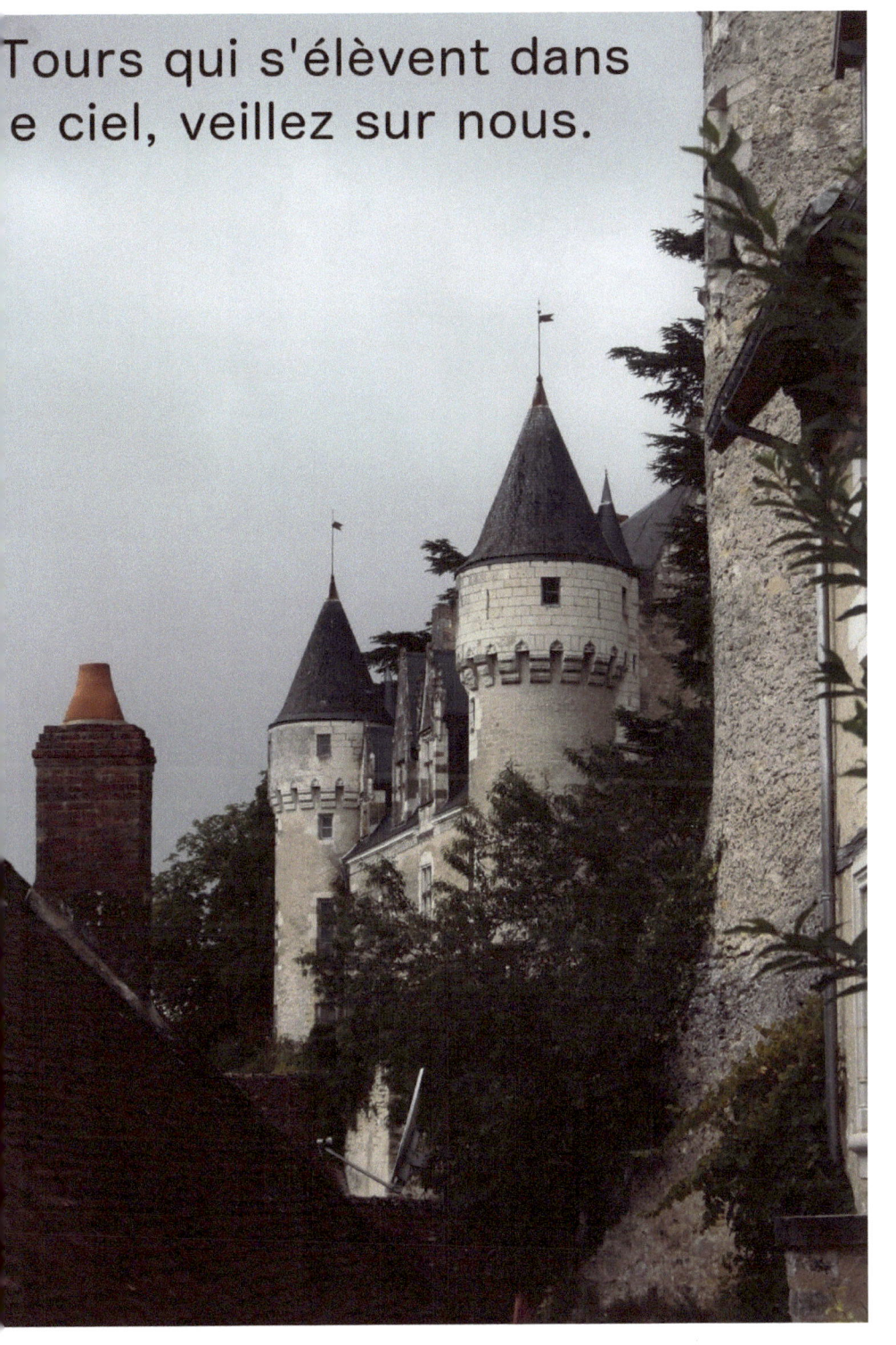

Elève-toi dans le ciel et écoute le son de l'air qui te parle.

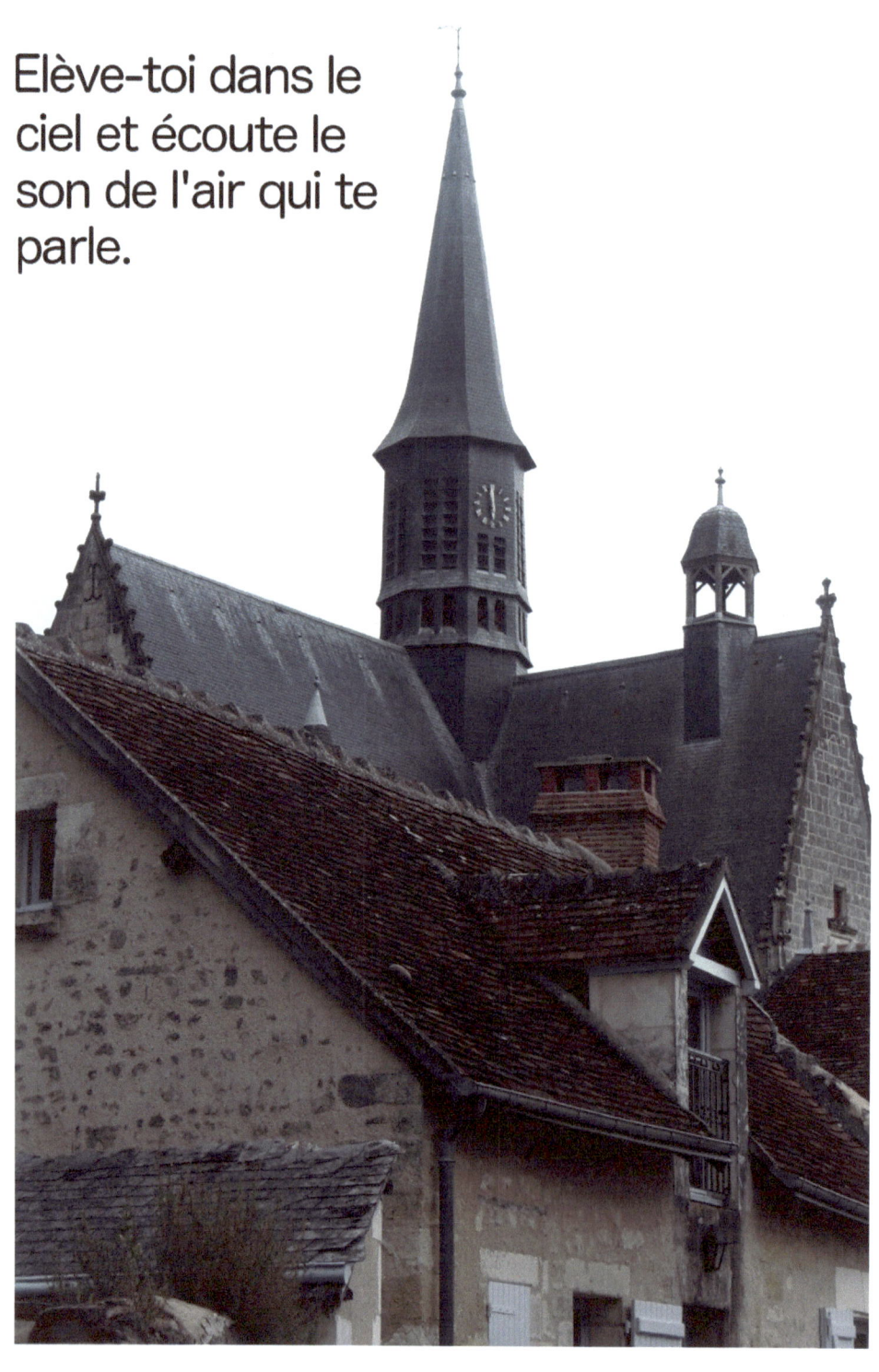

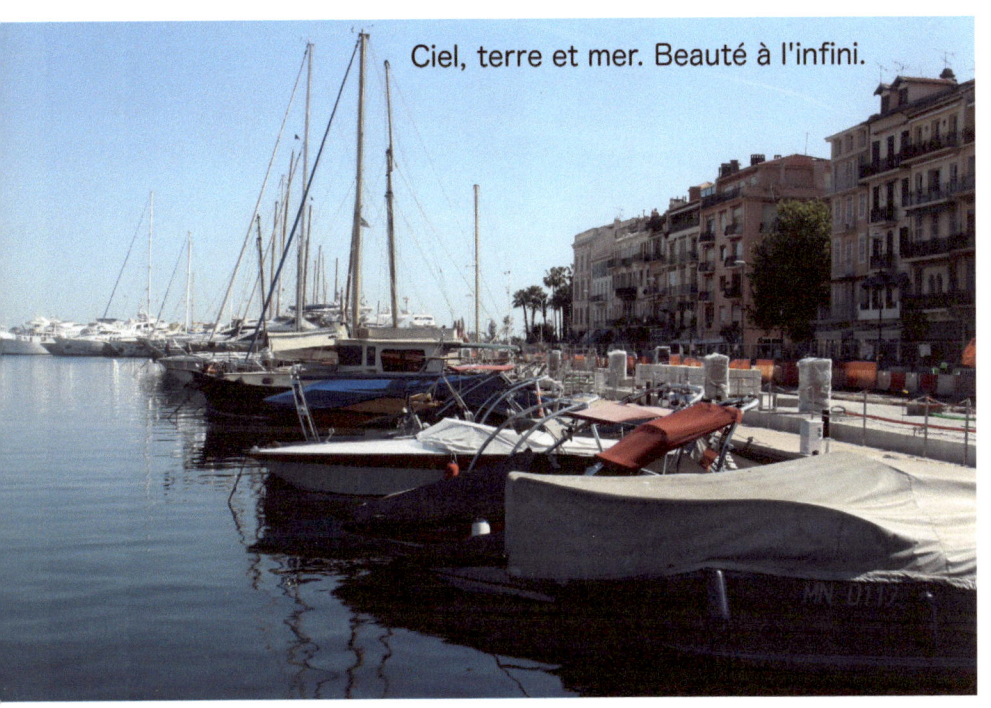

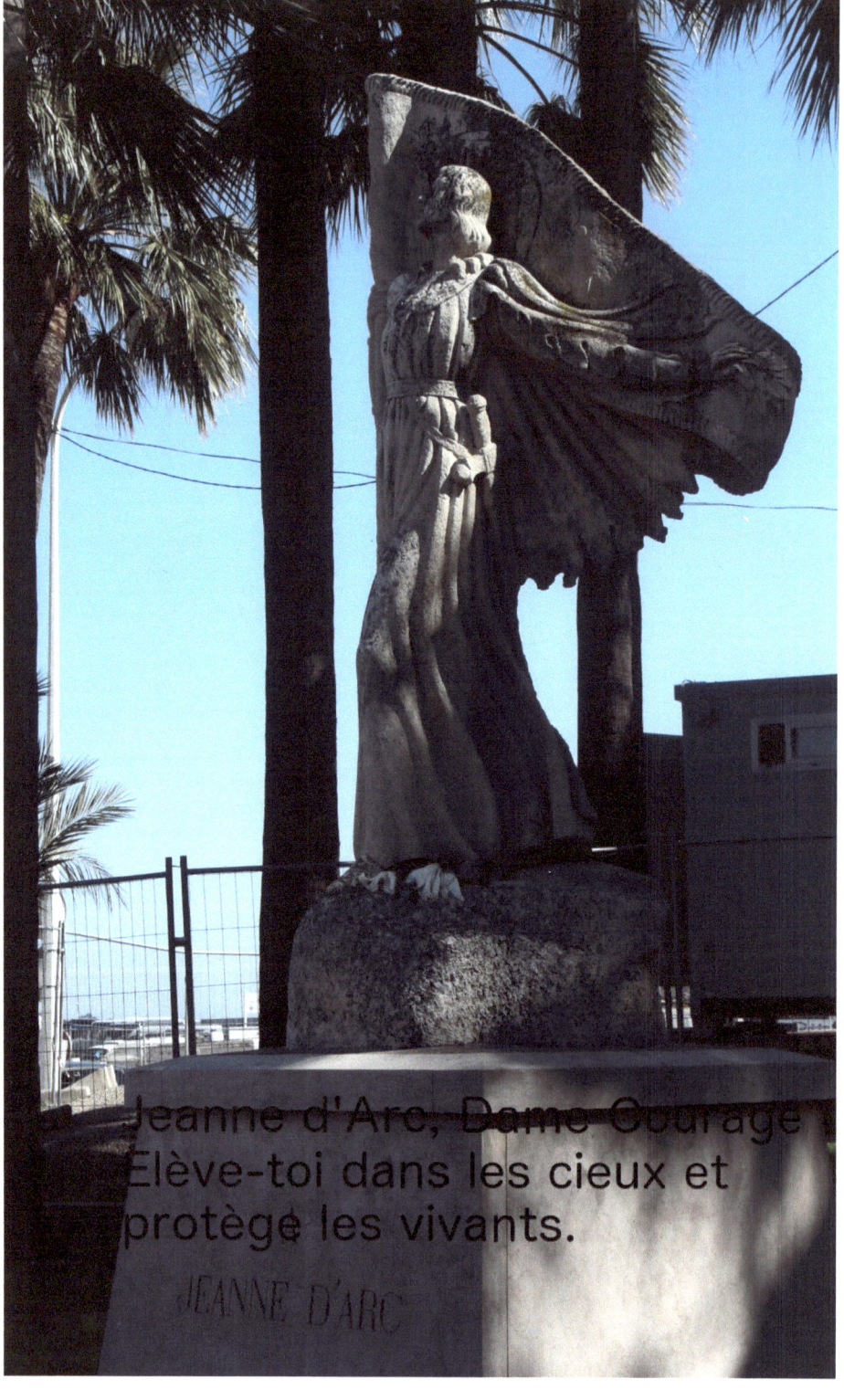

Kiosque ouvert tel un oiseau qui chante.

Le vent se fondant dans ce blanc immaculé s'identifie à la grandeur de l'Univers.

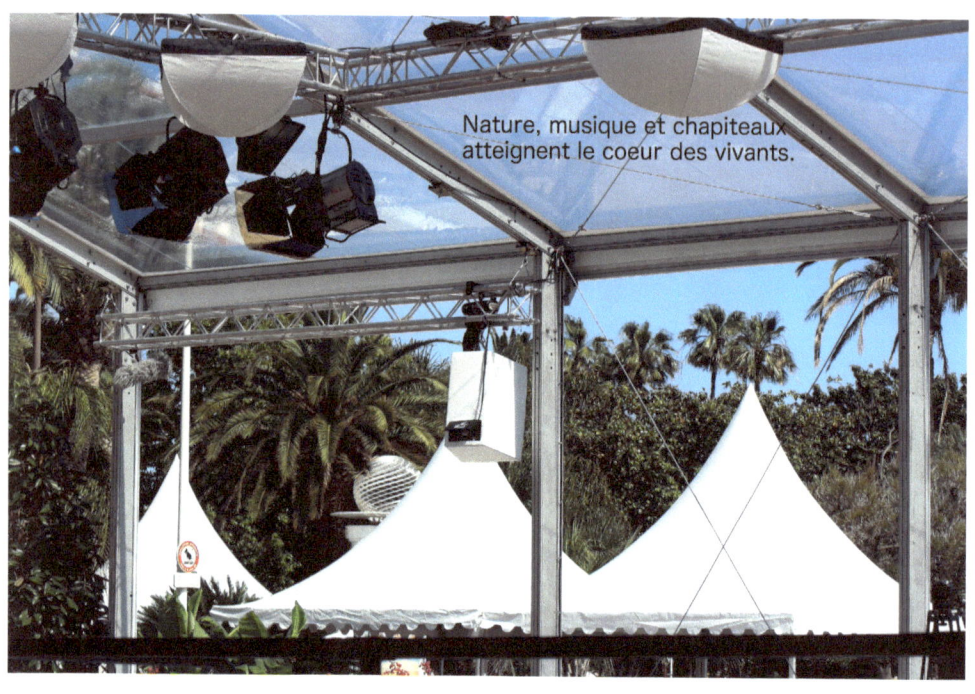

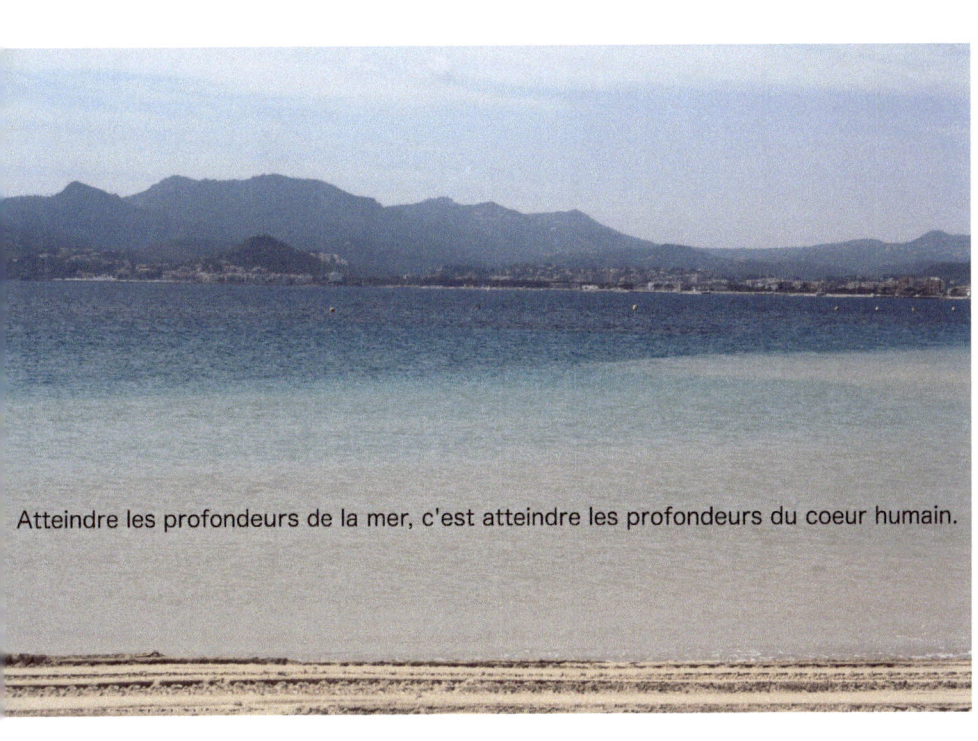

Telle est la nature : le semblable et le différent.

La nature fait naître le sourire chez l'Homme.

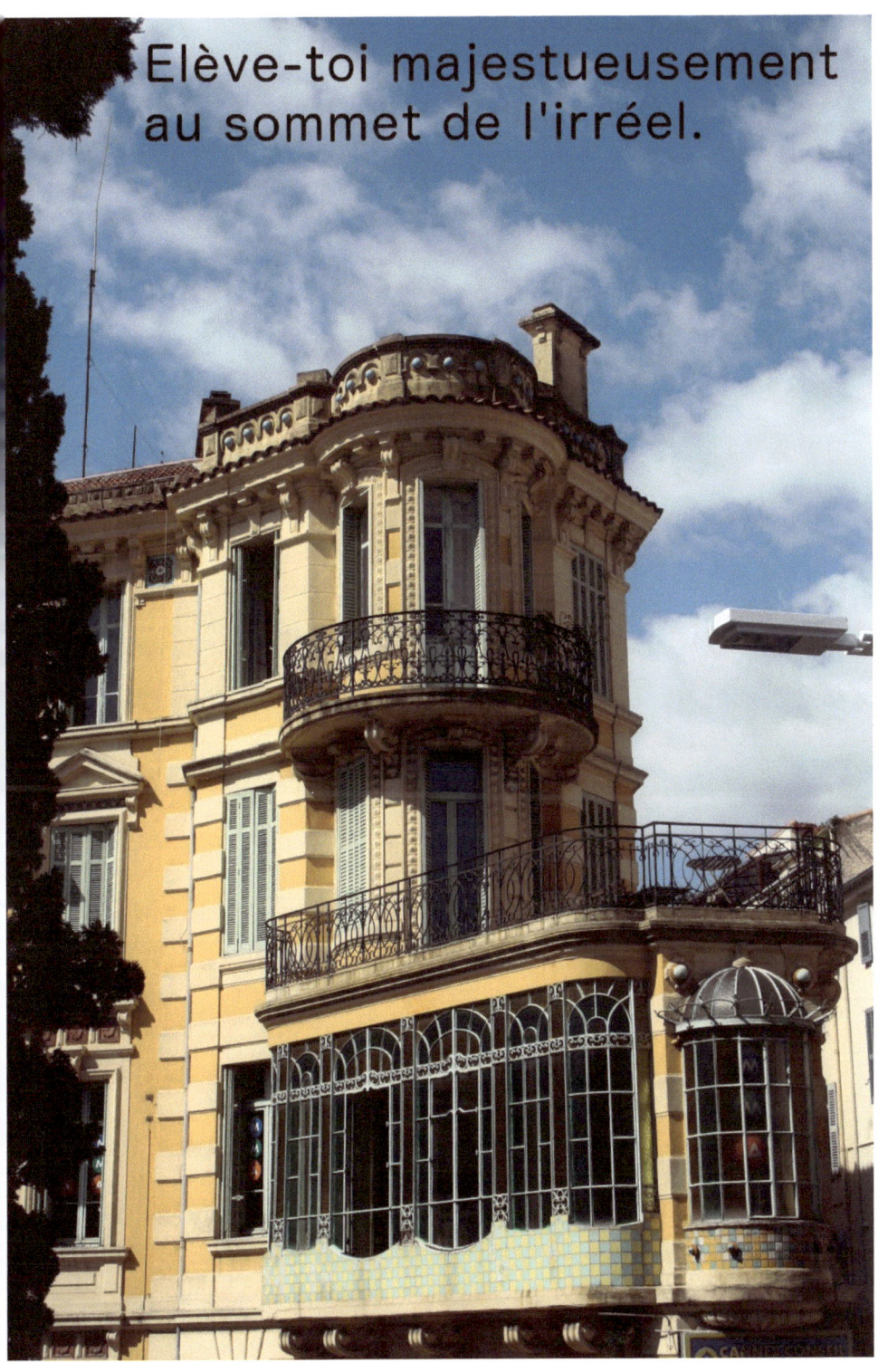

Elève-toi majestueusement au sommet de l'irréel.

Chaque chose est distincte. Toi, ton pouvoir touche presque le ciel.

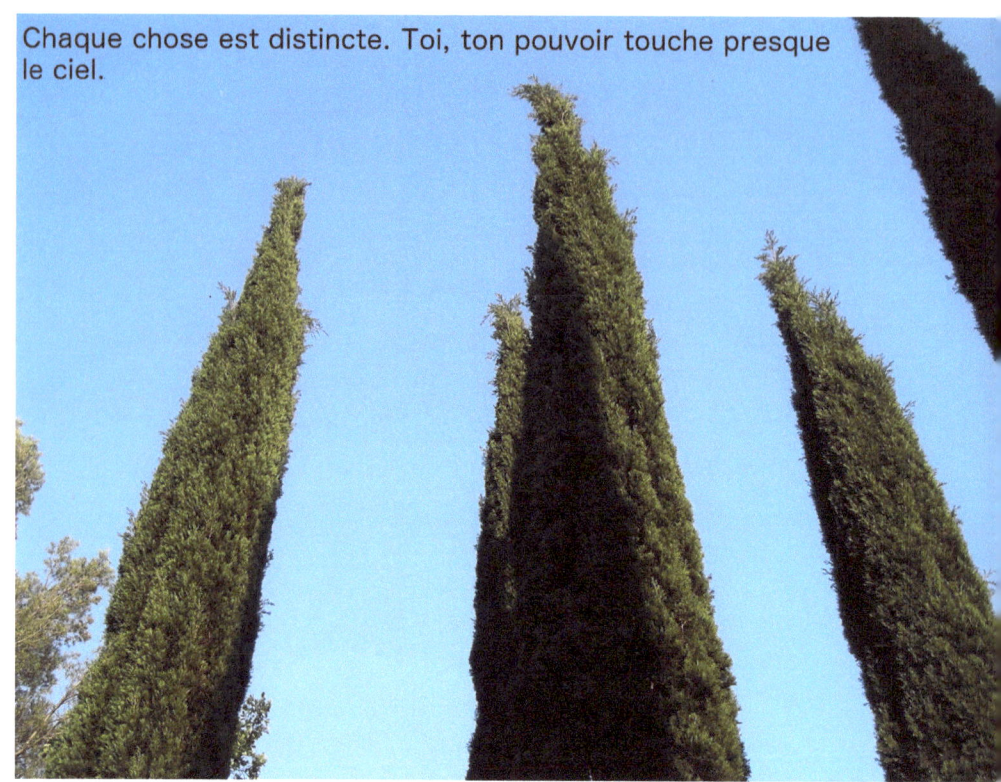

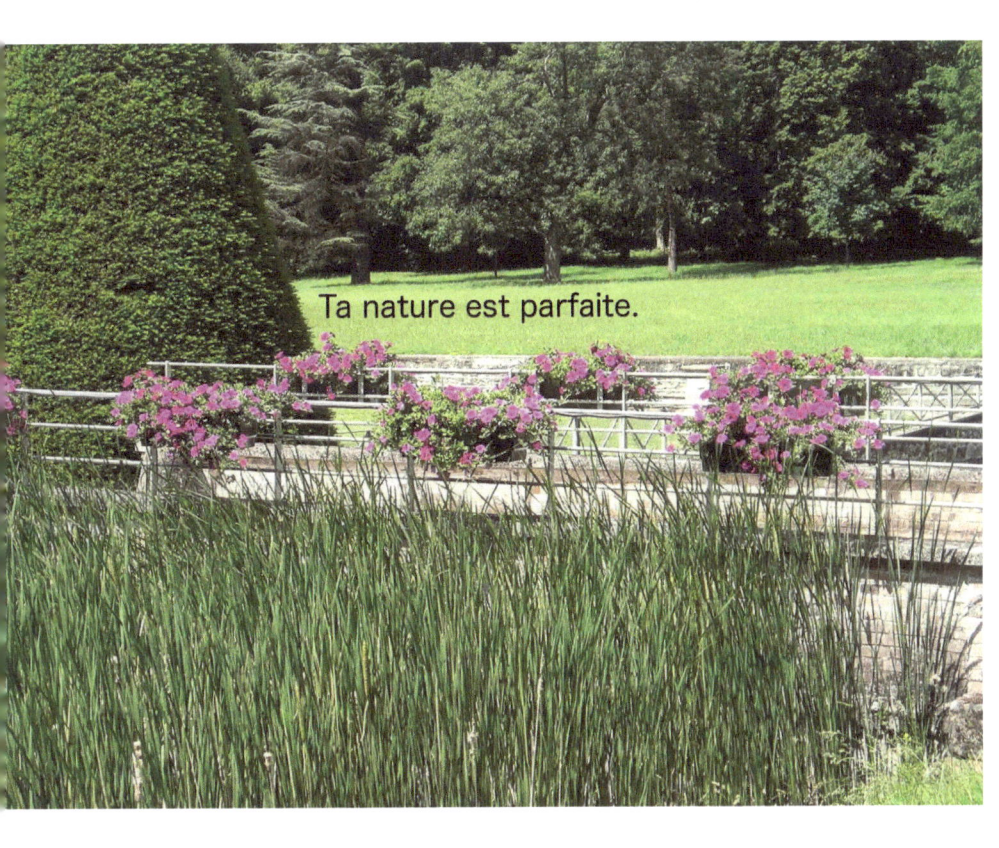

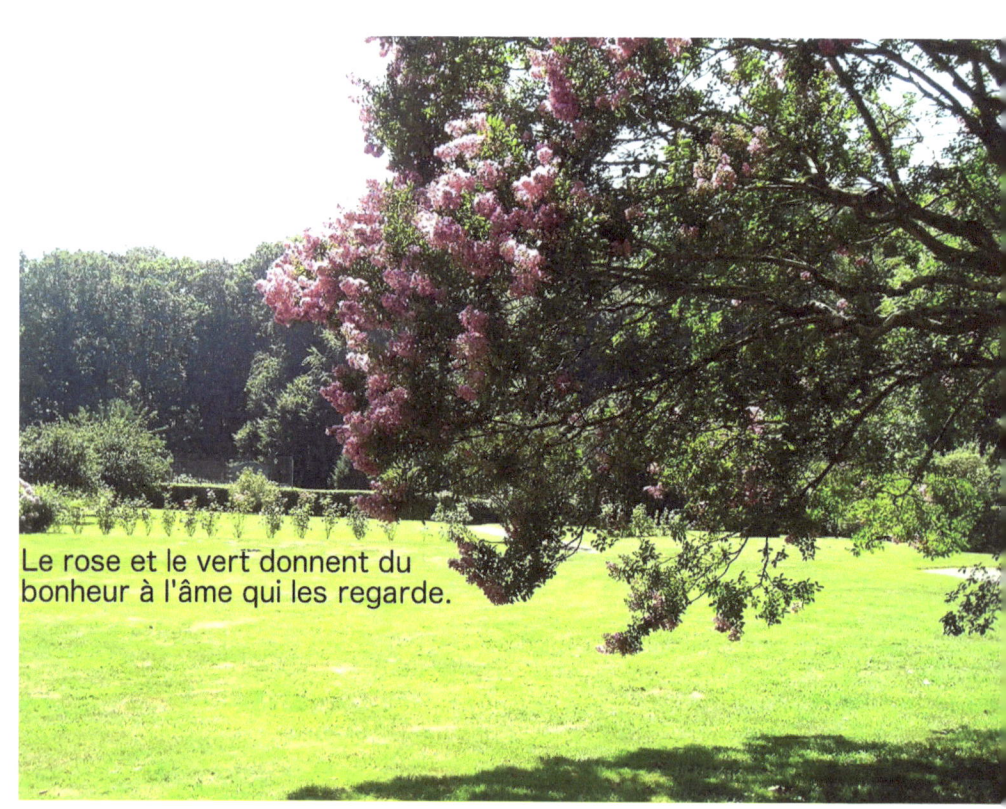
Le rose et le vert donnent du bonheur à l'âme qui les regarde.

Ton regard change la souffrance en bonheur.

Montagne sacrée, élève-toi sans prétention.

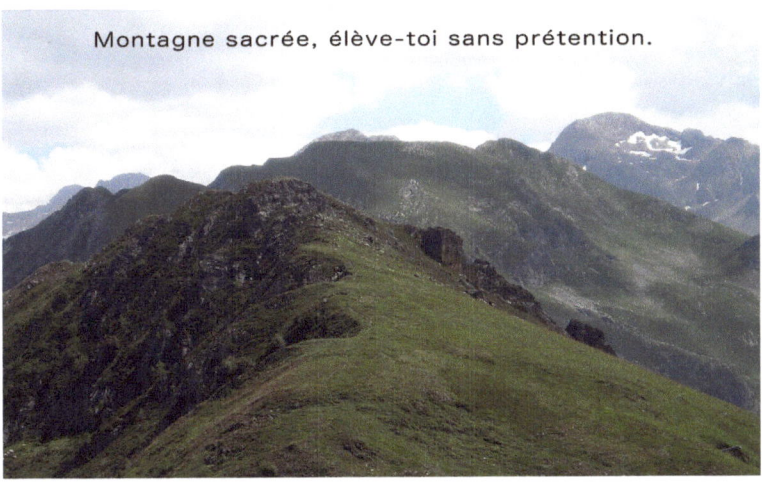

Ta force nous protège et allège nos coeurs.

Chèvres au regard vif, embellissez l'espace.

Mer, ciel, soleil, sans vous, rien ne peut vivre.

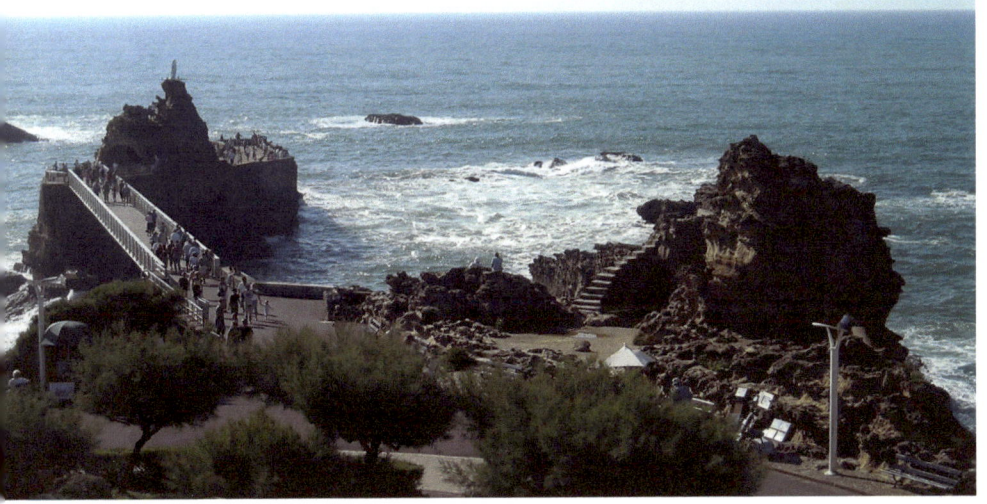

Sculpture d'un blanc immaculé, élève-toi au-dessus de nos âmes.

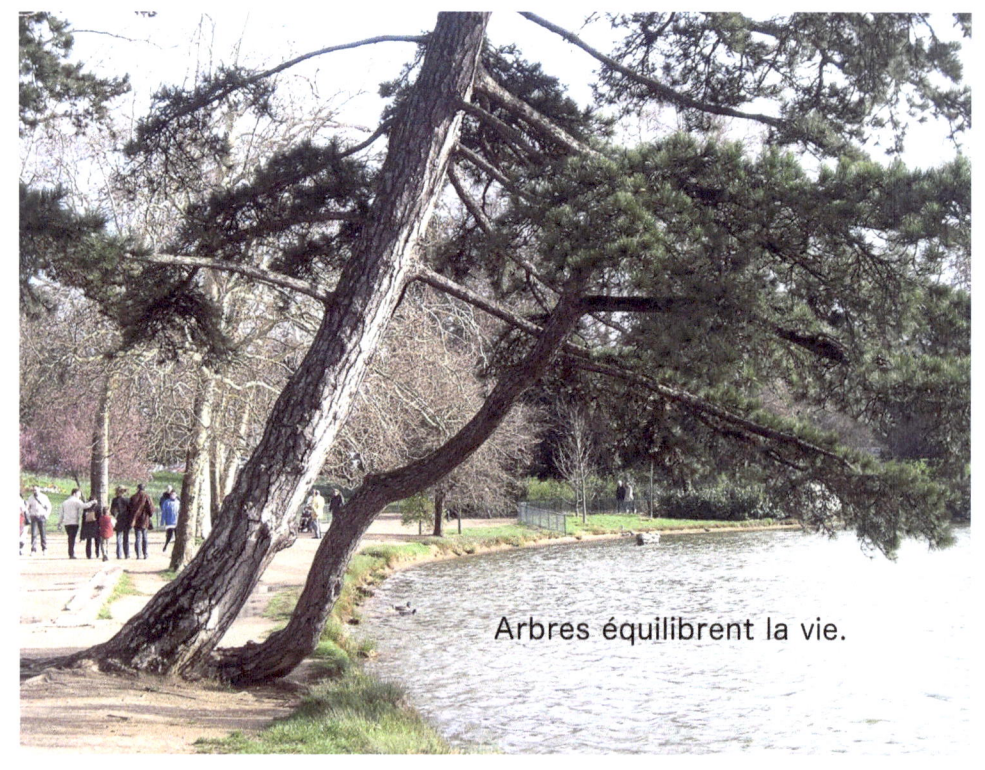

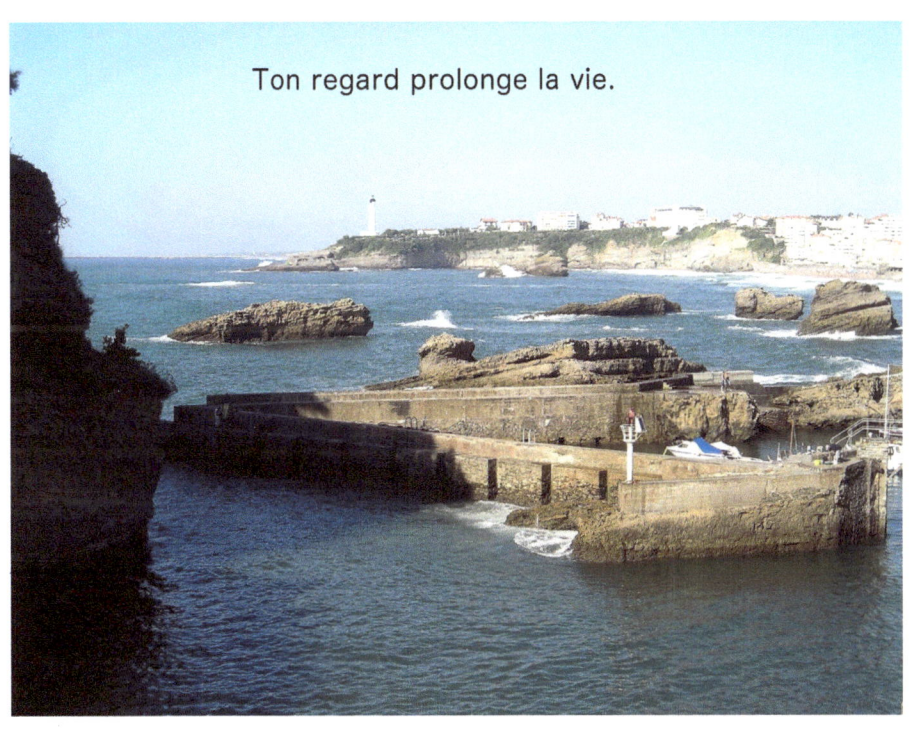

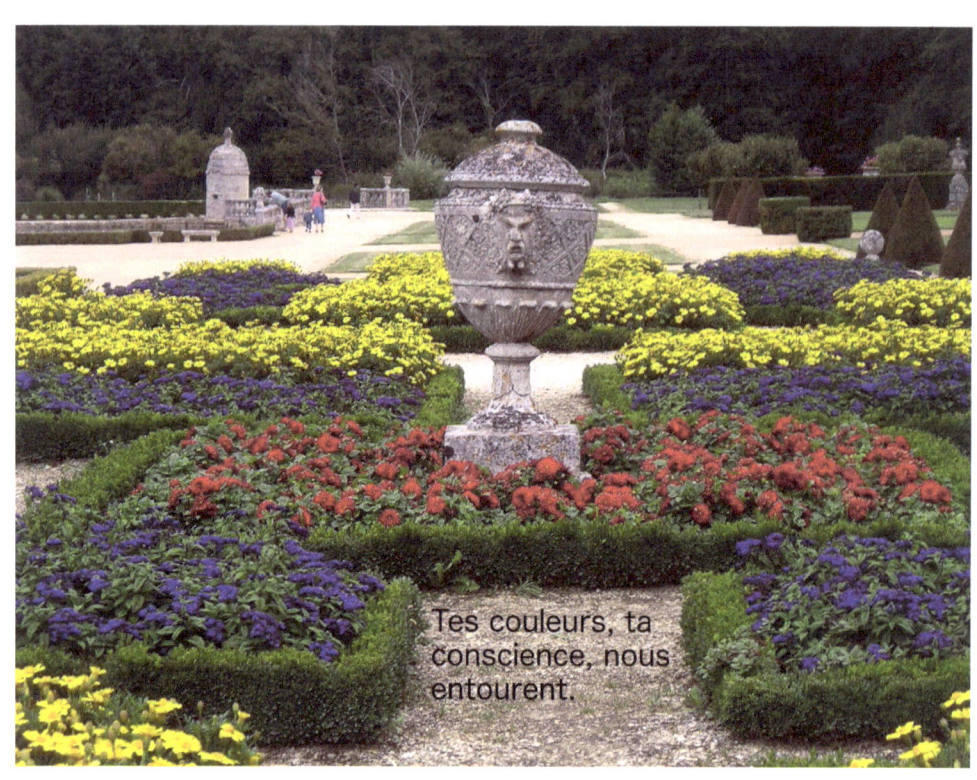

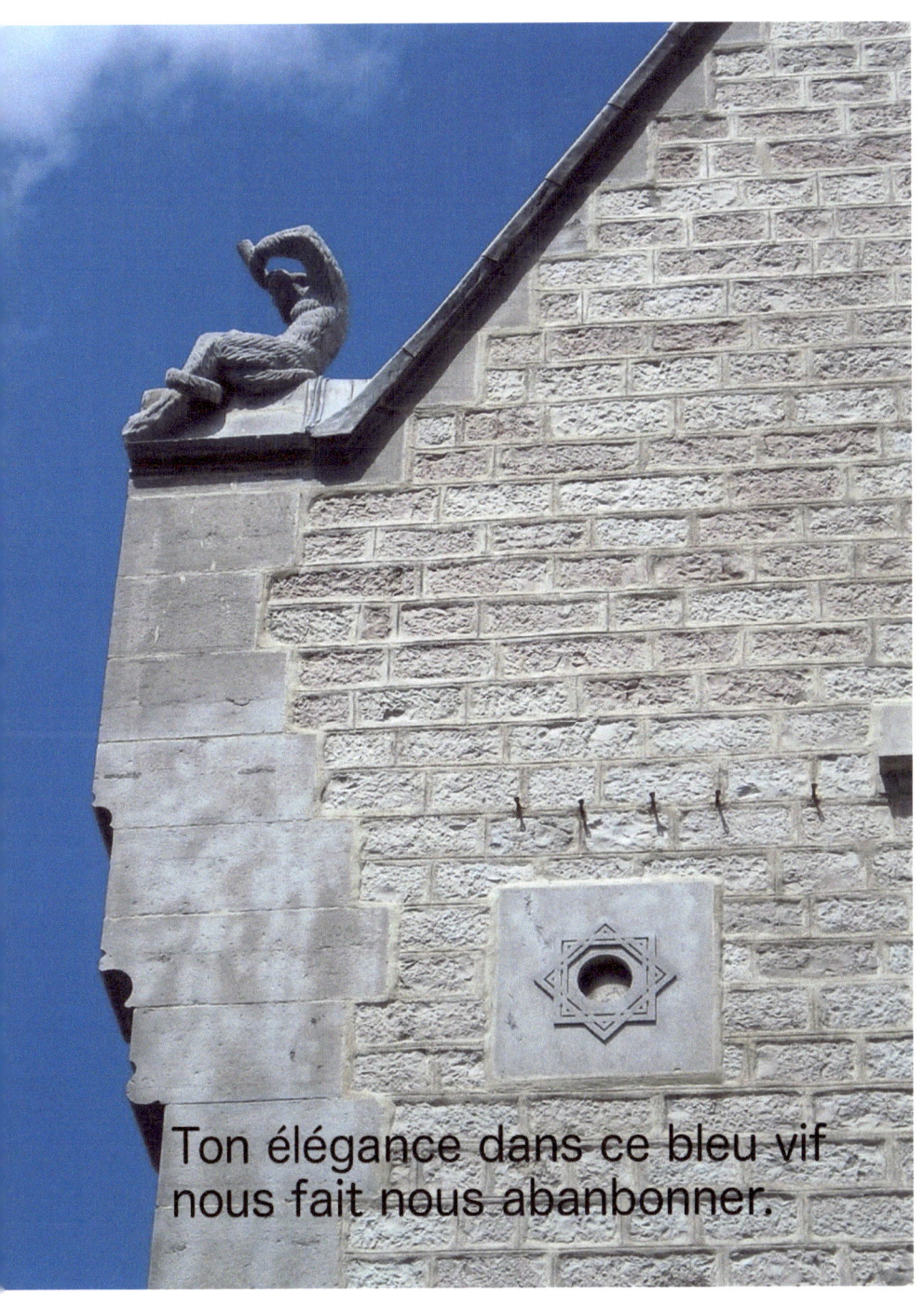

Ton élégance dans ce bleu vif nous fait nous abanbonner.

Sa majesté s'élève dans les airs tel un royaume.

Bateaux, âmes de la liberté.

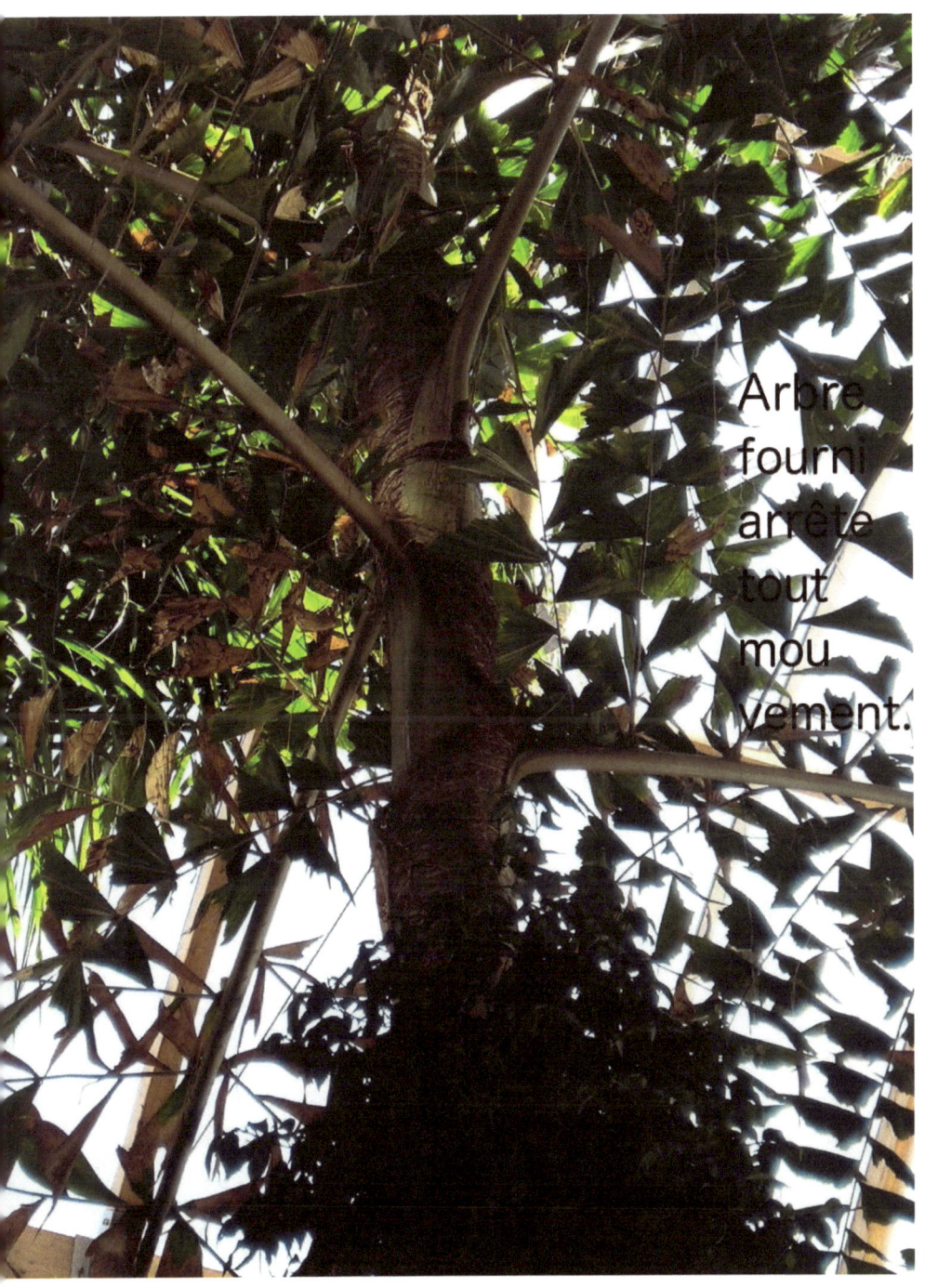

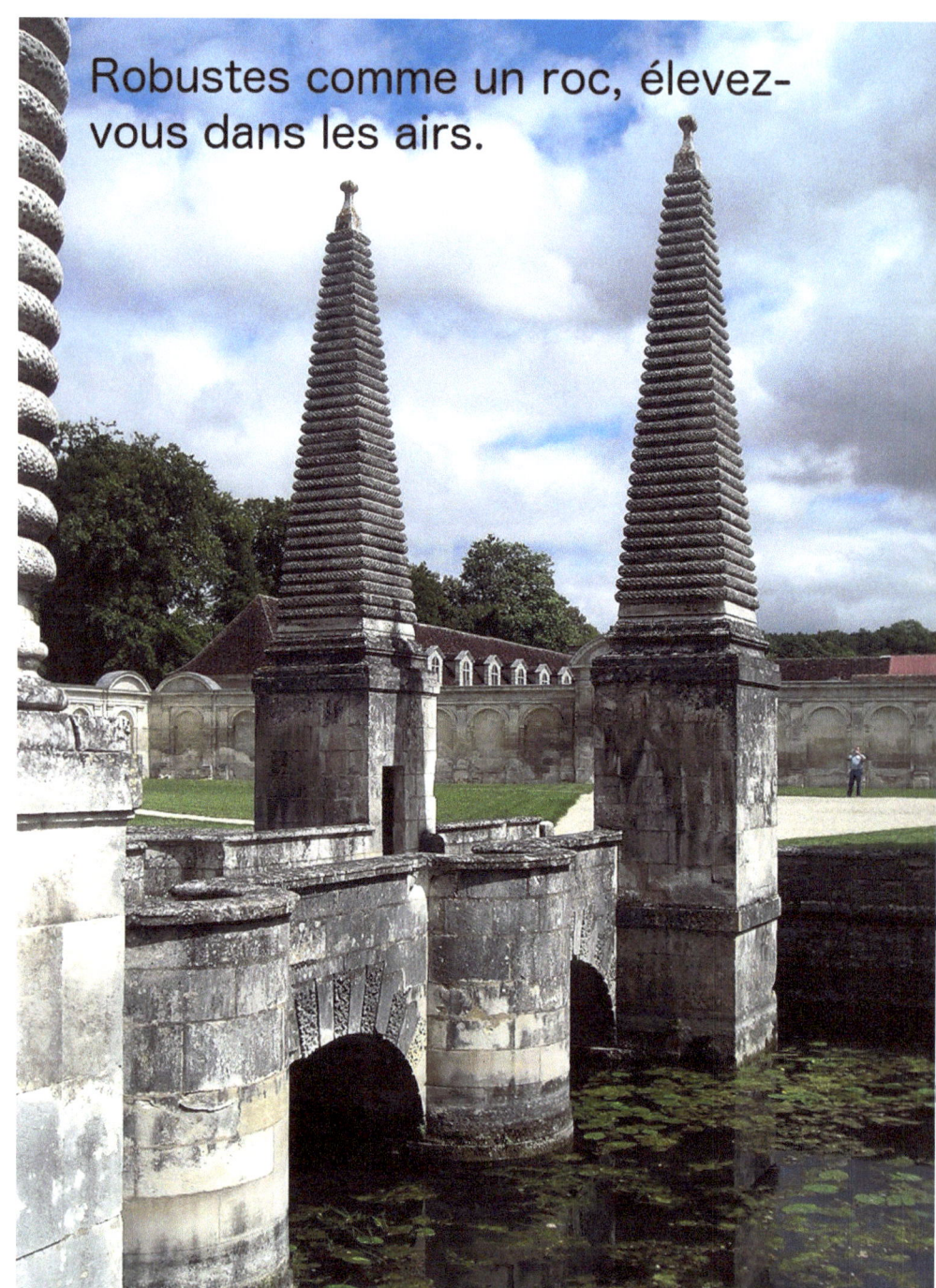

Robustes comme un roc, élevez-vous dans les airs.

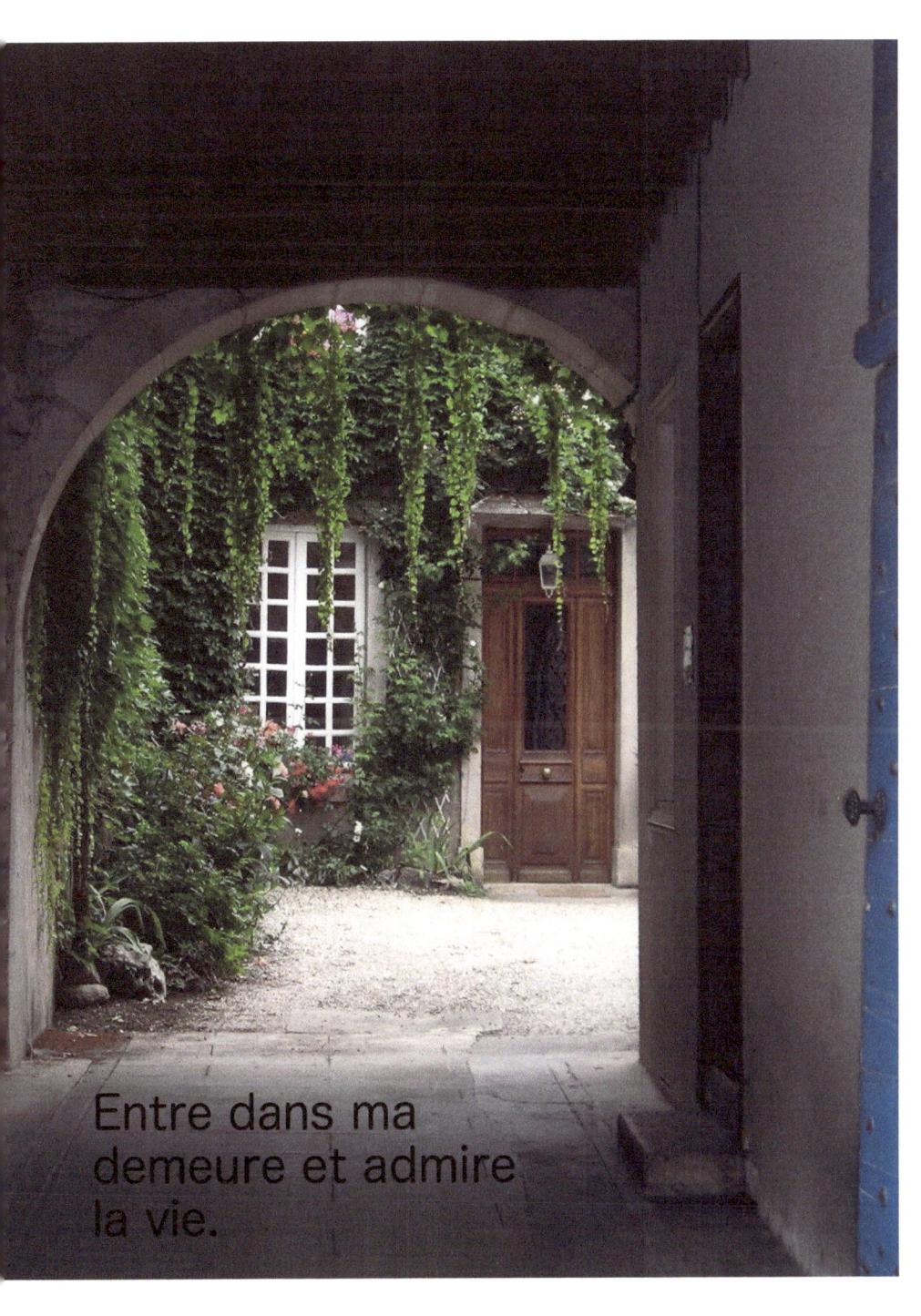

Entre dans ma demeure et admire la vie.

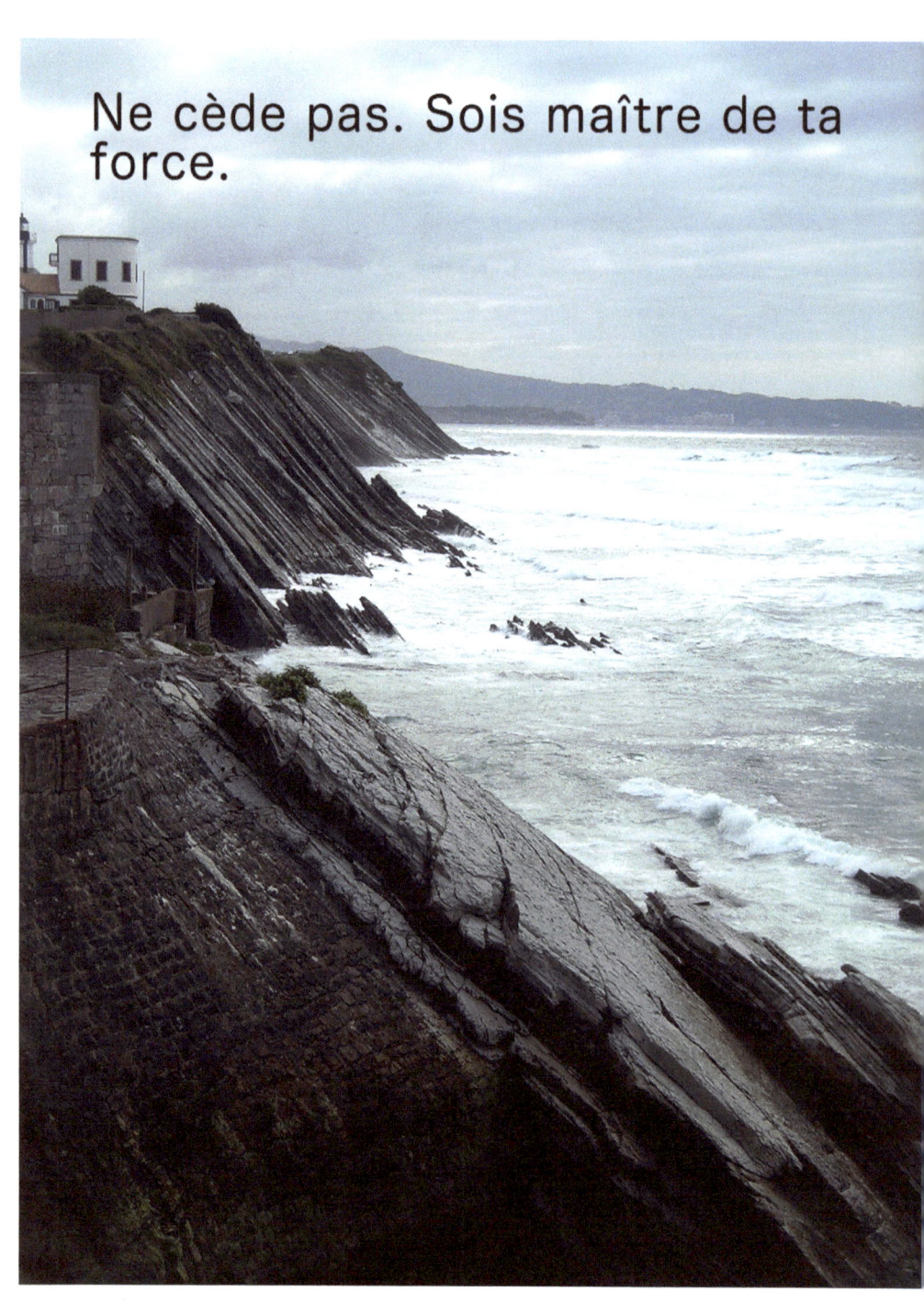

Ne cède pas. Sois maître de ta force.

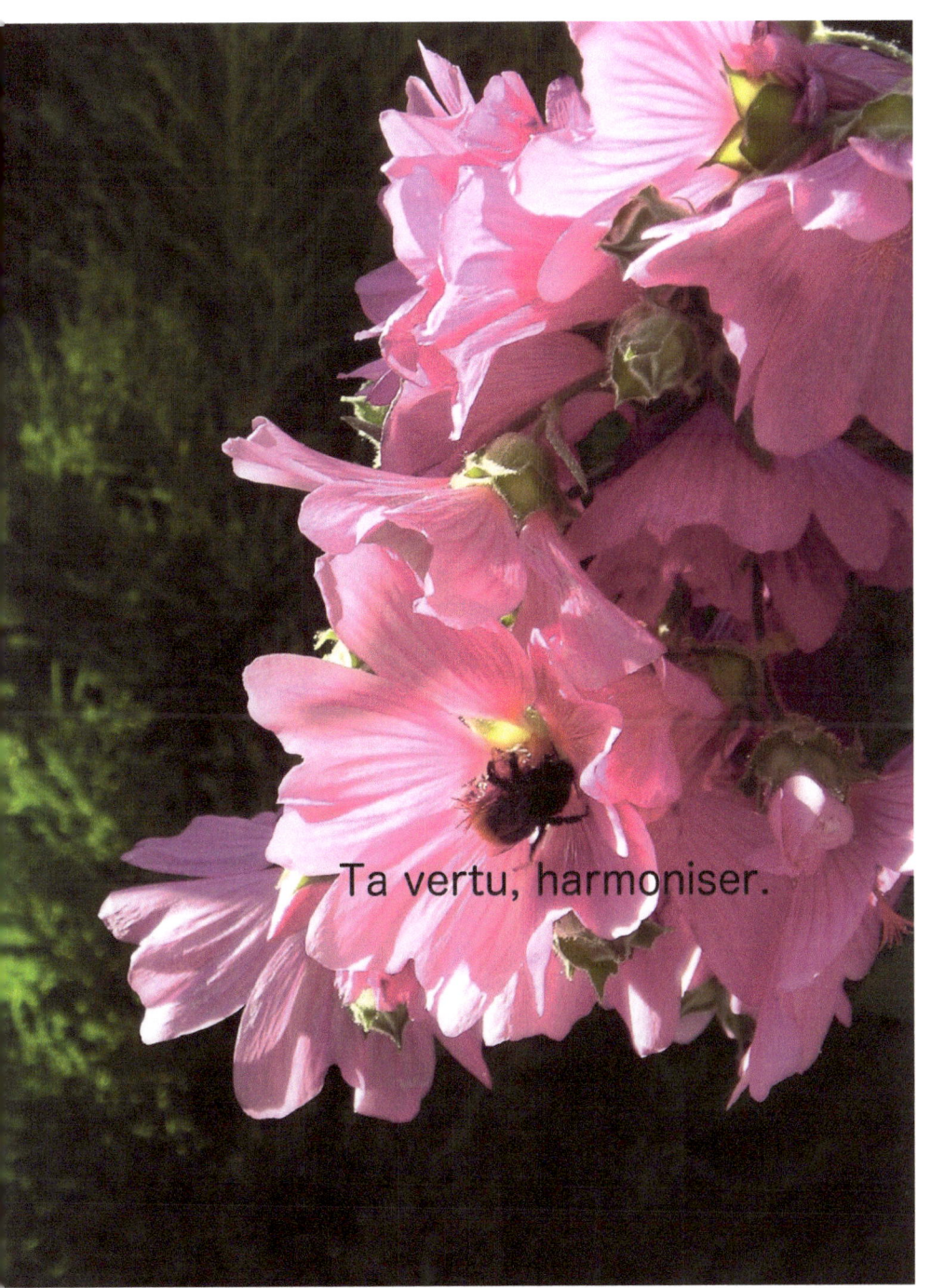

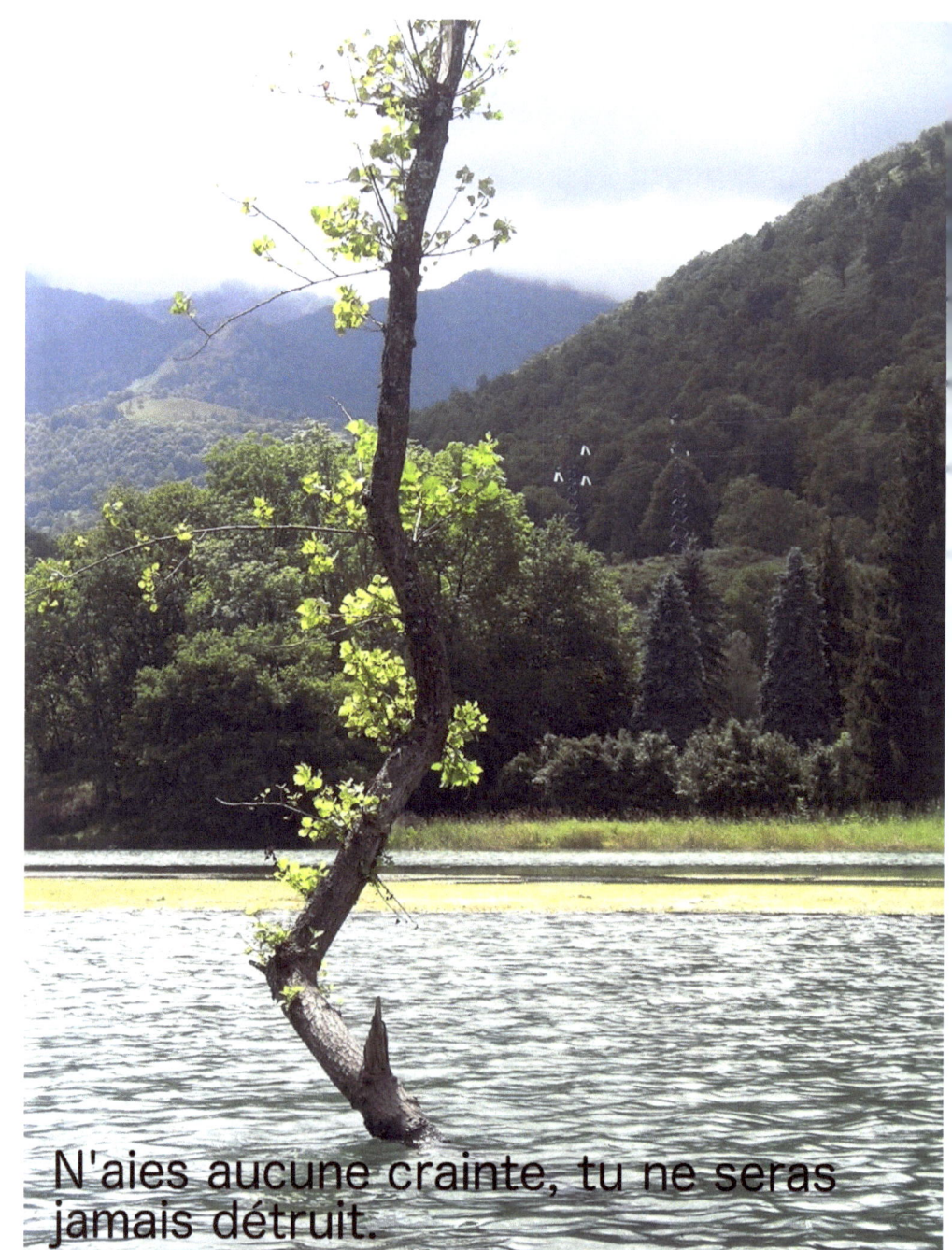

Ton panorama émerveille
les cœurs corrompus.

Parle-moi de la nature.

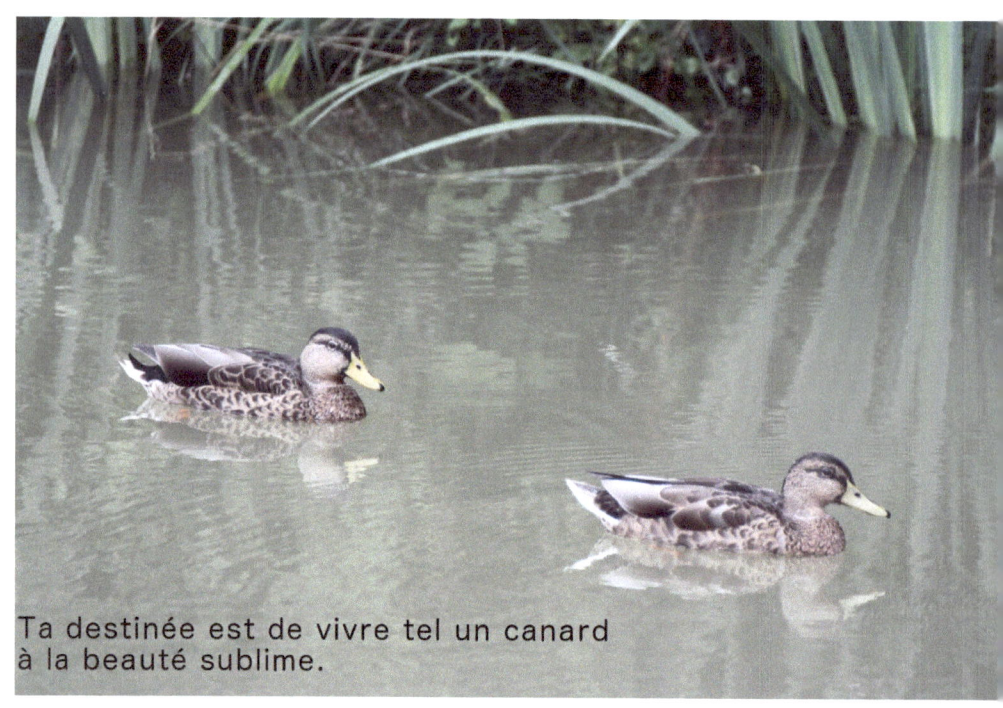

Ta destinée est de vivre tel un canard
à la beauté sublime.

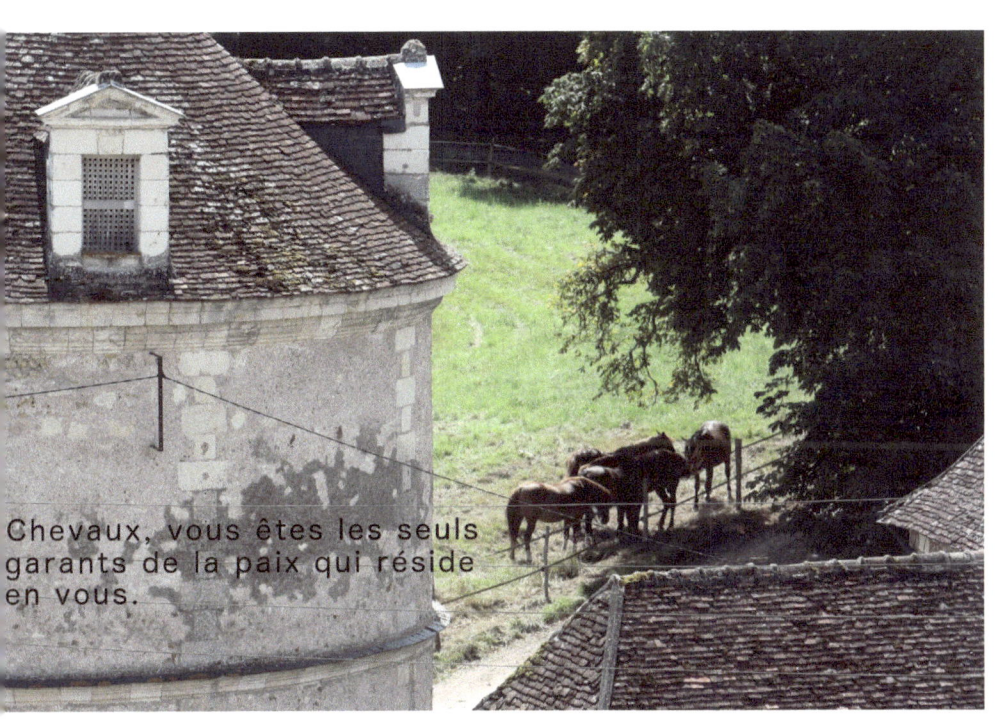

Chevaux, vous êtes les seuls garants de la paix qui réside en vous.

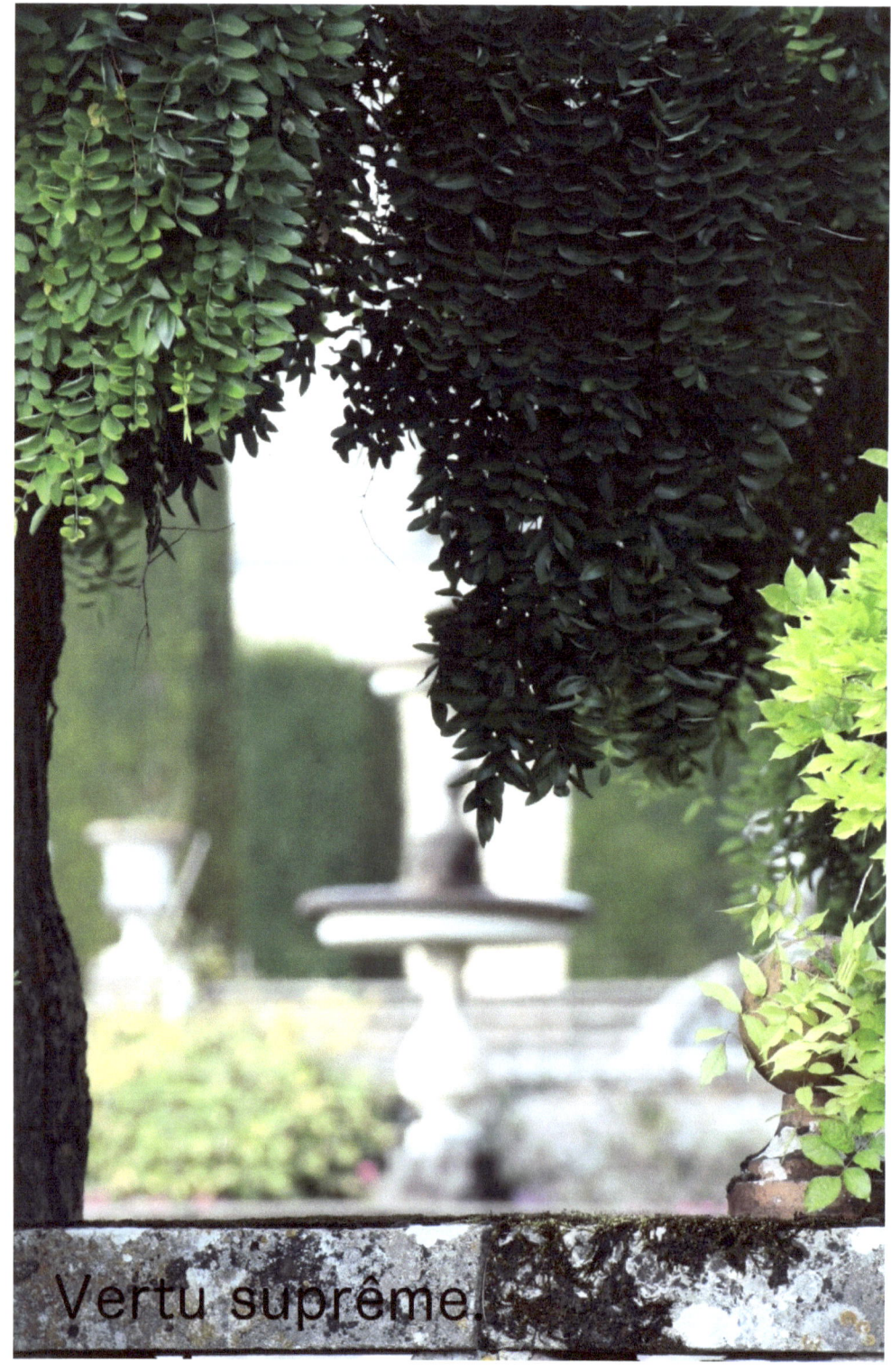
Vertu suprême.

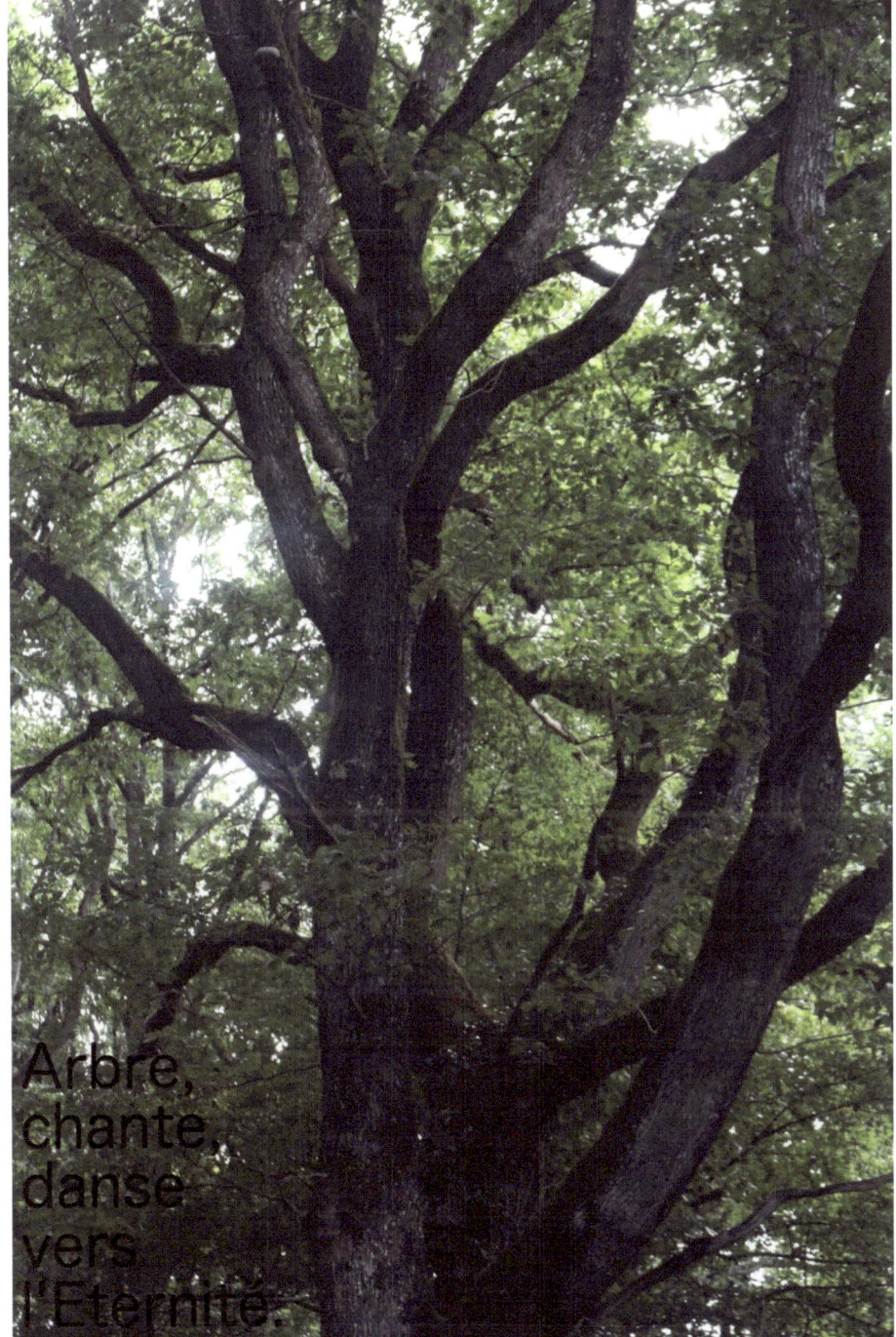

Arbre,
chante,
danse
vers
l'Éternité.

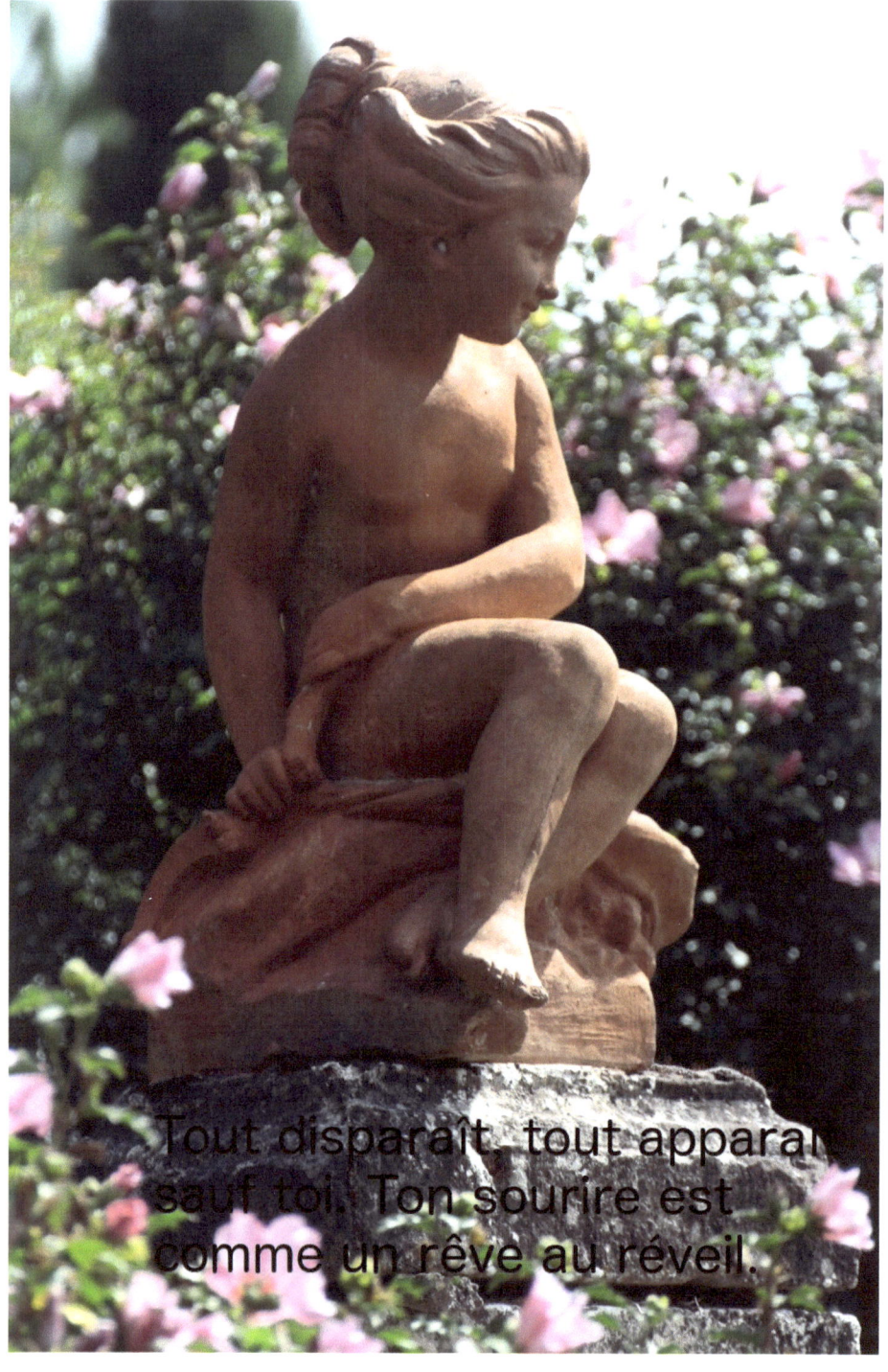

Tout disparaît, tout apparaît sauf toi. Ton sourire est comme un rêve au réveil.

Tu ne seras jamais détruit. Tu es le pilier de l'Humanité.

Chat, ton regard me bouleverse.

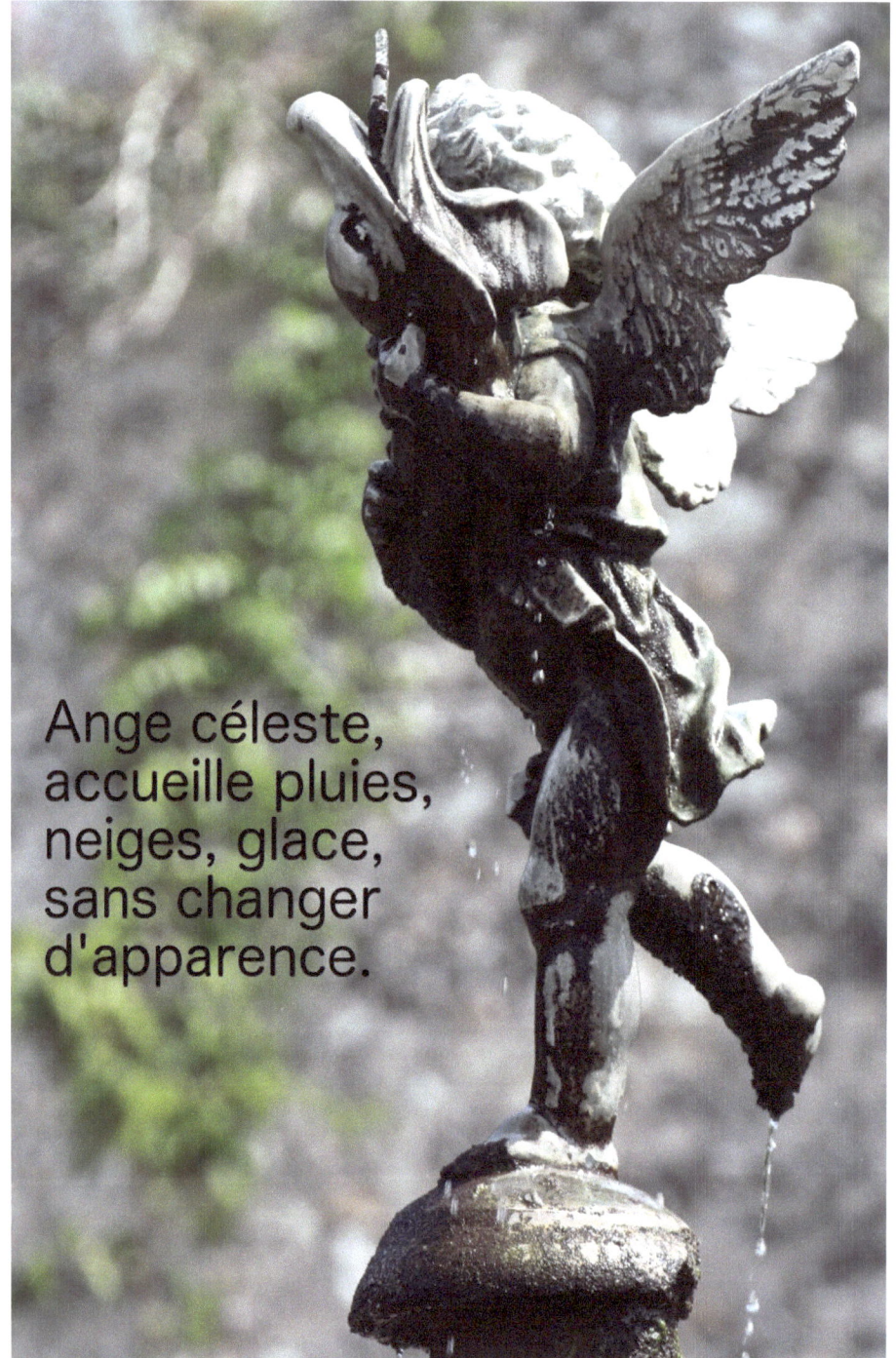
Ange céleste, accueille pluies, neiges, glace, sans changer d'apparence.

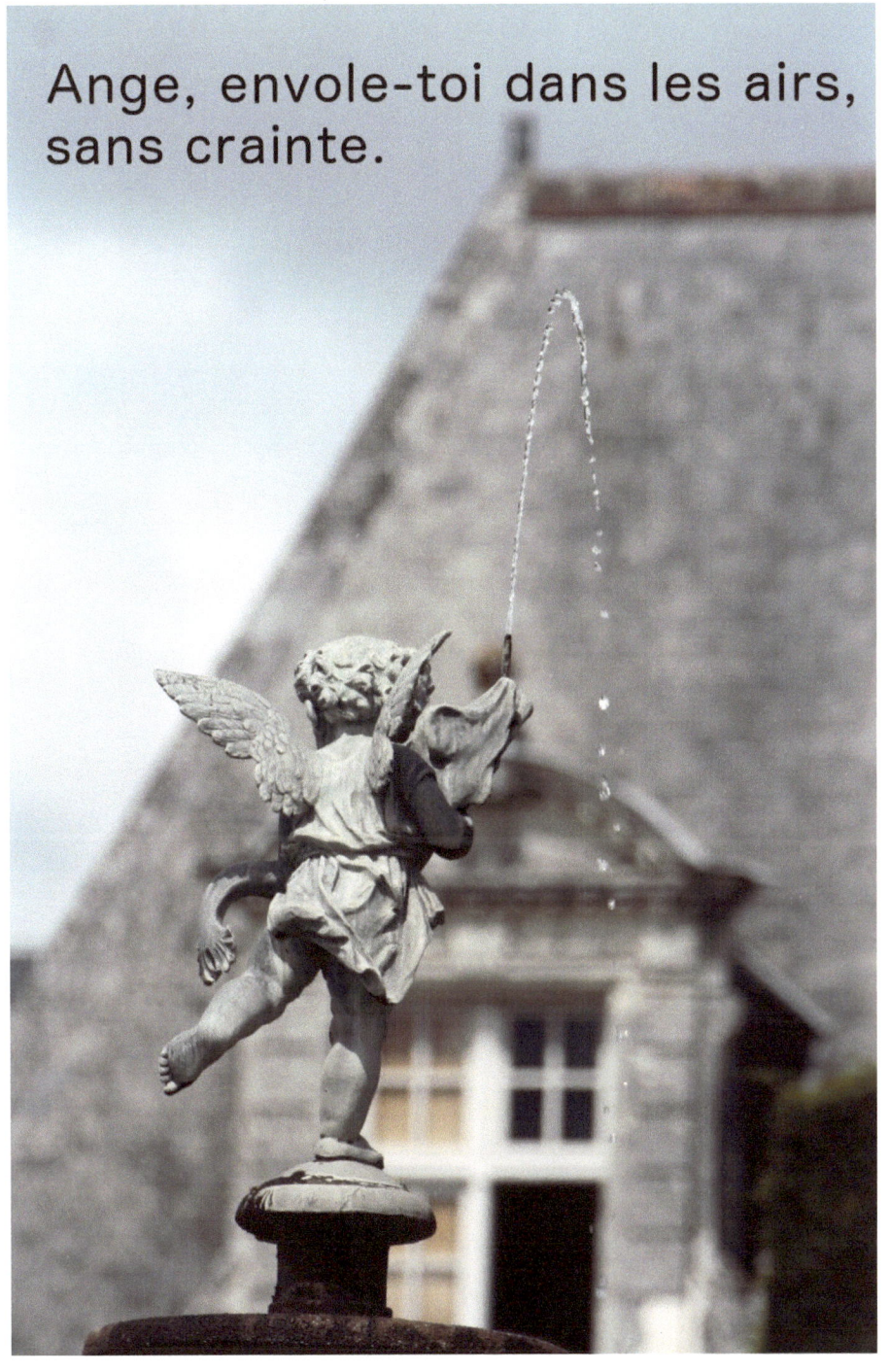

Ange, envole-toi dans les airs, sans crainte.

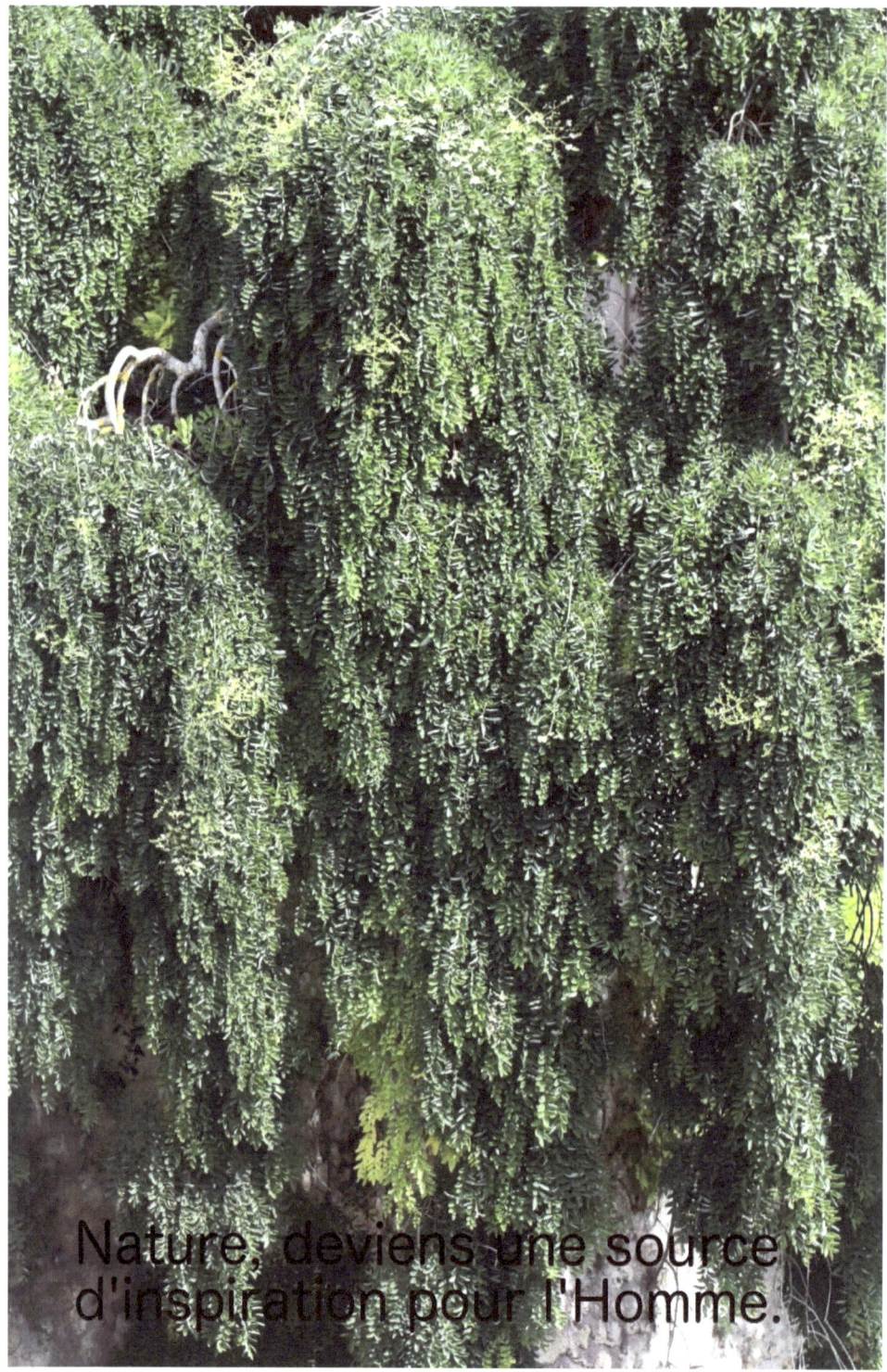

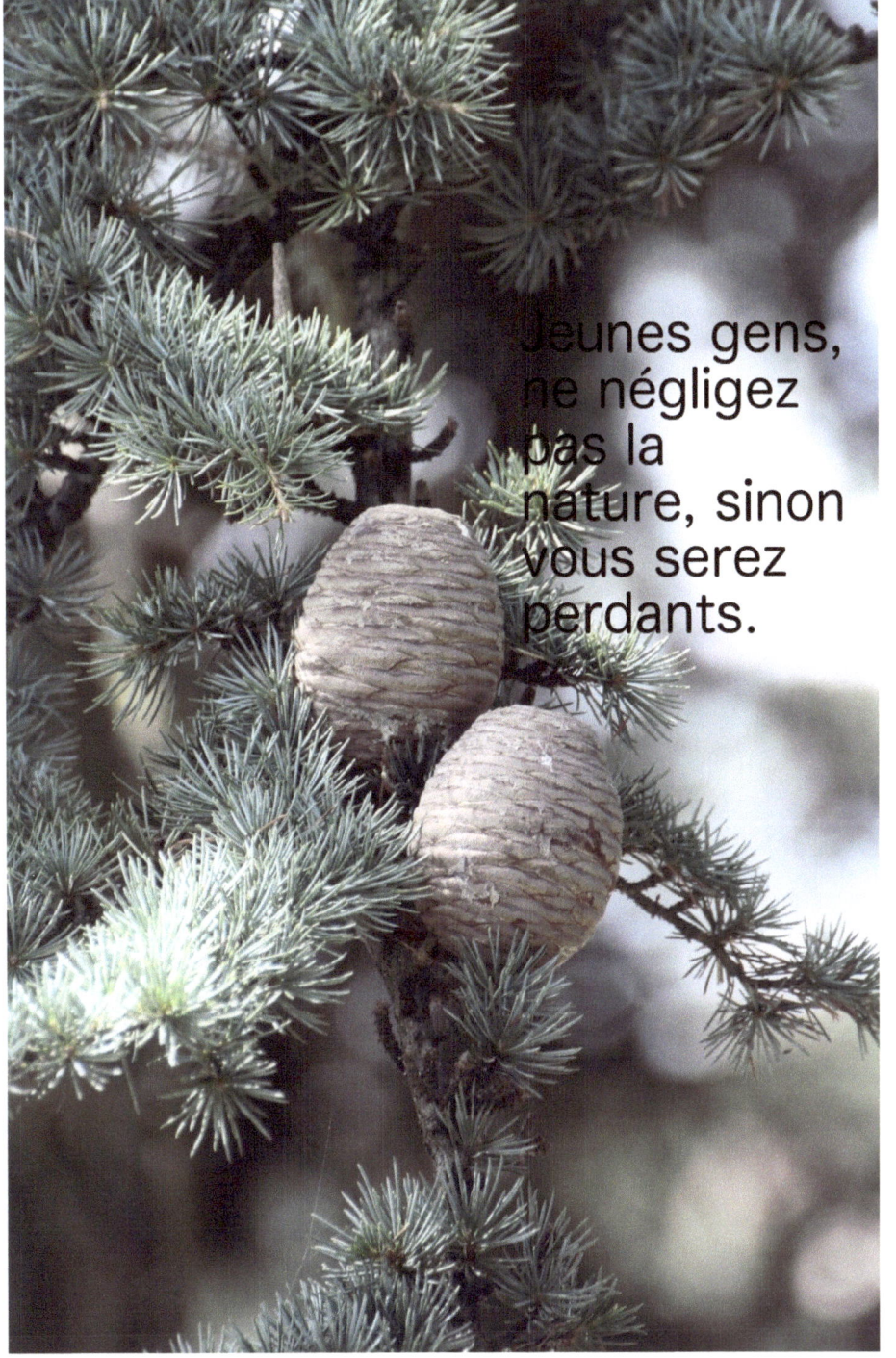

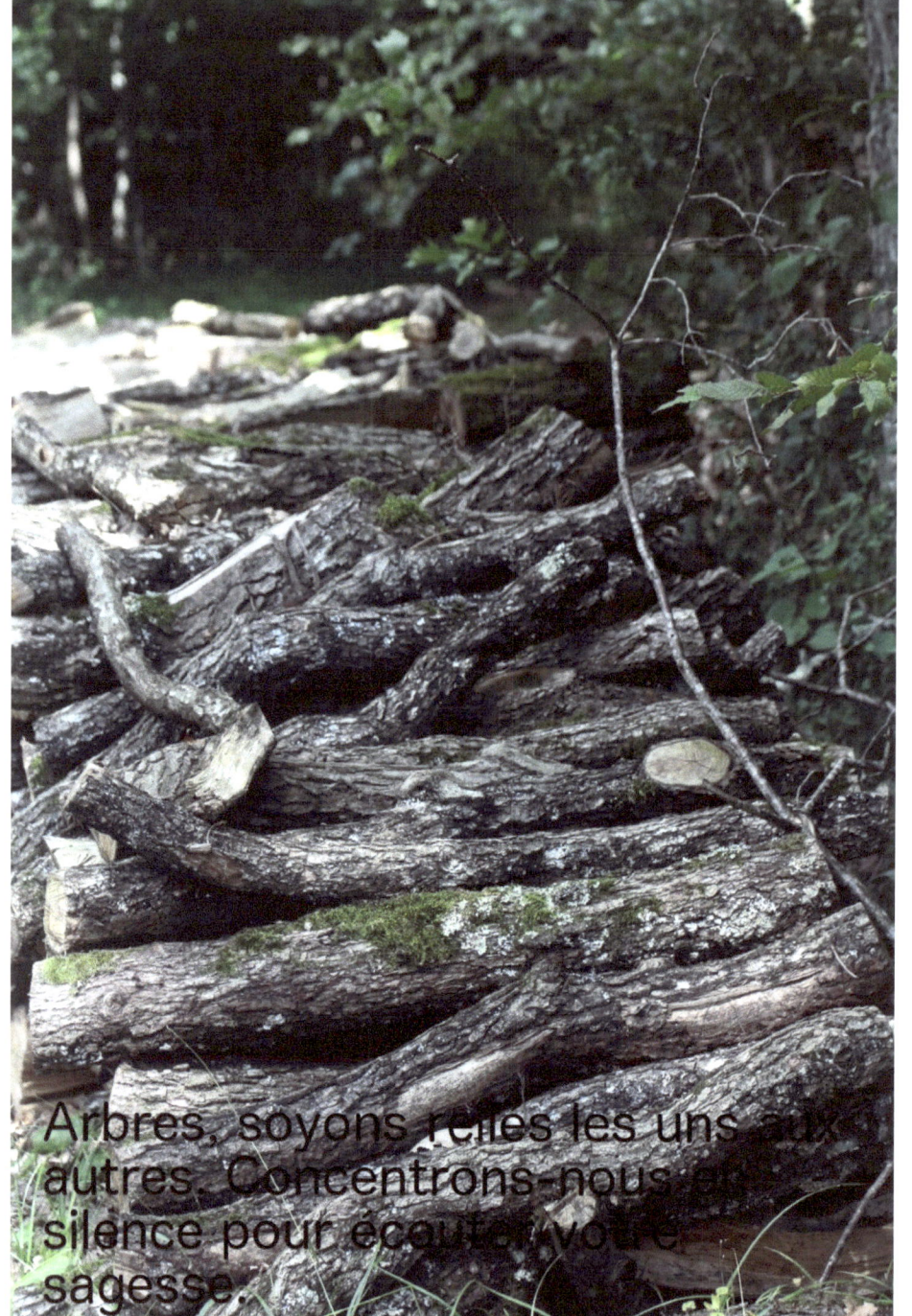

Arbres, soyons reliés les uns aux autres. Concentrons-nous en silence pour écouter votre sagesse.

www.ingramcontent.com/pod-product-compliance
Lightning Source LLC
Chambersburg PA
CBHW040810200526
45159CB00022B/156